尹承志简介

　　尹承志，1923 年生于江西省永新县秋麓乡间。长期从事文化教育工作。自幼酷爱艺术。工书法、绘画，书擅篆、隶、行、草，画擅花鸟、山水。系中国书法家第一次代表大会代表。曾任江西省书协顾问和美协理事。现为江西省文史研究馆馆员，江西画院艺术顾问。

　　其书作 1976—1982 年三次参加中日联展，入选全国第一、二届书展。作品在十省一市《长江颂》书展和大陆、香港、台湾当代书法家作品展中展出，并被多处收藏。1978 年选入《中国现代书法选》。南昌滕王阁有其书作刊碑、刻联。南昌八一起义纪念碑文系其手迹。

　　1997 年，江西电视台为他录制了《丹青翰墨寄高情》的电视专题片，相继由中央电视台等媒体用汉语、英语，向国内外播放。《尹承志书画集》于 1998 年由福建美术出版社出版。近年由《人民日报》、《人民画报》刊用过书画作品，并加评介。

尹承志书画作品集

江西美术出版社

图书在版编目(CIP)数据

尹承志书画作品集 / 南昌:江西美术出版社,2007.10
ISBN 978-7-80749-238-2
Ⅰ.尹… Ⅱ.①汉字－书法－作品集－中国－现代②中
国画－作品集－中国－现代 Ⅳ.J222.7

中国版本图书馆CIP数据核字(2007)第140072号

尹承志书画作品集

江西美术出版社出版发行
(南昌市子安路66号江美大厦)
邮编：330025　电话：6565509
网址：www.jxfinearts.com
新华书店经销
江西省江美数码科技有限公司制版
江西华奥印务有限责任公司印刷
2007年10月第1版
2007年10月第1次印刷
开本　889×1194　1/16
印张　10　印数　1600
ISBN 978-7-80749-238-2
定价　88.00元（平装）　108.00元（精装）

笔秃千管艺无境

—— 读尹承志书画作品

　　江西在中国历史上，以红色（革命）而著称；在中国地理上，也沾有红色（红土）的气息。江西书画界也常常令人瞩目，远的黄庭坚、解缙、八大山人不说，近有李瑞清、陈衡恪、傅抱石、陶博吾、黄秋园等，这些人有一个共同的特点，就是传承了初唐才子王勃的遗愿："穷且益坚，不坠青云之志。"也秉承了陶渊明"澄明清朗"的精神文化品格。这里介绍的尹承志先生也是一位恪守孤独、精诚求艺，被书法界称为"中国一绝"的书画家。

　　尹承志，1923 年出生于江西永新县秋麓乡间。系中国书法家第一次代表大会代表，中国书法家协会会员。曾任江西省书协顾问和美协理事，现为江西画院艺术顾问。尹承志自幼自学书画，及长涉猎渐广，尤长于国画与书法，绘画工花鸟和山水，书法则擅篆、隶、行、草。江西永新地处赣西，毗邻湘东，古称"楚尾吴头"。自古以来文苑积深，东汉建安九年（204 年）置永新县。精于翰墨者历代不乏其人。宋代有刘涧，元代有冯寅宾，明代有龙鳞，清代有汤第。近代书法家刘郁文，更是篆、隶、行、楷并举，独具一格，被誉为"江西三支半笔之一支"。尹承志先生传承前人衣钵，既汲取古今名家的翰墨精髓，又师法自然。1998 年《人民日报》石川先生撰文评价尹先生："是一位甘于寂寞的艺苑耕耘者，他无意跻身艺坛与时人争强斗胜，也从未以书画家自居，探索书画艺术只是他情趣所至和自身情感的表达。"

　　穷则独善其身，穷则默默耕耘，在尹先生的身上，我们深深地体会到了这点。在永新秋麓乡下，当年常用"土朱"当墨和颜料、木板为纸的乡野砍柴放牛郎，如今登上中国书画大雅殿堂。人们依稀还记得，在不到 4 个平方米的空间里，尹先生铺开宣纸，趴地而书，这种临池的高境，恐怕连"书圣"王羲之也会汗颜几分。他自己也说："我一直是仅有一间狭小住房，画室、寝室、伙房、膳厅、客厅相互兼用。我的画桌小，凡是大幅书画，我总是跪在地板上作业。久而久之，地板都沾满了墨汁，变成黑地板了。我称自己的书画是'地板书画'。"从他那斑驳灰暗的墙上隐隐约约可以看到八个大字"以勤补拙、克俭养廉"。与其说这是他的励志之言，还不如说是他在静修。也是这八个大字，时时激励着尹先生。有时，生活的清贫困苦和书画追求的矛盾总让他陷入深深的思考。他在给友人的信中说："……古代终日'侣鱼虾而友麋鹿'的人，一定有他的生活条件基础，'躬耕自理'吧，也要一定的体力。尽管两者我都缺，然而我日夜思渴的是艺术，是事业。"他不贪慕权势和虚荣的品格和这种执著与拗劲，换来的是成就和卓然，正是在 25 年前，中国书法家第一次代表大会就接纳了这位来自穷乡僻壤的"不俗之客"。

　　"书画同源"，从尹先生的从艺经历看，他的书

法和绘画相互渗透，相得益彰。他的绘画就像他擅长的草书一样狂放不羁。先谈谈他的书法。尹先生的书法可以从三个时期来看，50岁前后为第一个时期。这一个时期的大部分时间，以拜师学艺、遍临名帖、饱读诗书为主。尤其是上世纪50年代末得到本县书家刘郁文先生的指点，书艺大进。这时他的草书已经开始显露本色。多次参加全国书法大展，屡获殊荣。他的草书最富有特色，从传统延续上看，吸收了唐代孙过庭《书谱》的遒劲之势，也糅杂了王羲之的清秀婉丽。近代书法家于右任先生对尹先生也产生了很大影响。他长期浸淫王羲之的《兰亭序》、《十七帖》，怀素的《千字文》等。在用笔方面，尹先生的草书喜用中锋，少用侧锋。改变了王羲之、孙过庭等人草书侧锋取势的传统。笔法是中国书法的核心。南朝谢赫在"六法"之技法方面，第一法就是"骨法用笔"。孙过庭也说："以使转为形质。"尹先生的草书，有笔又有墨，笔法圆转，轻重缓急有节奏。线条粗细随意变化，融情其中，含蓄潇洒。他的墨色，浓淡干湿，自然得体。草书布白注重整体感，有法可依，但无成规。这一时期的书法代表作有《郭沫若词》（1976年）、《毛泽东词》（1977年）等。第二个时期即他60岁前后。这一时期主要以魏碑、隶书等为主，篆书也常有之。如果说50岁之前年轻气盛以草书见长是可以理解，那60岁前后进入魏碑和隶书，便是渐

入佳境，越发醇厚。他的楷书宗唐颜真卿《双鹤铭》、元赵孟頫《观音殿记》和"魏碑四种"等；隶书主要是《曹全碑》、《史晨碑》、《礼器碑》、《张迁碑》、《石门颂》等。令人称奇的是，尹先生隶书和魏书相参，笔法相融，在书写隶书时，还用了"断笔"和"搓"的笔法；尹先生的魏书有时融入了隶书和篆书的韵味，他的"尹体魏书"，将"魏味"、"隶味"、"篆味"等多味融为一体，别具一格。这一时期的代表作主要有：南昌八一起义纪念碑碑文、三湾改编纪念碑碑文等。第三个时期，主要是20世纪90年代以后，即古稀之年。这一时期，尹先生在传承中年篆书的基础上，将篆书作了一次大胆尝试和革命。这让我想到齐白石的"衰年变法"。人到七十，阅历的深厚积淀，往往形成哲学的思考和变异。他在传统深厚积淀的基础上，将草书的笔法融入篆书之中，形成独具特色的"草篆"。篆书往往以圆润为上，但尹老在篆书中参入了枯笔、飞白等笔法，正像他自己所说，"赤裸裸的圆润是死书"。尹先生的篆书，以小篆为基础，结合大篆，同时糅入草书笔法。往往以中锋运笔，下笔较重；结体自由大度，注重整体性。真可谓"以神为精魄，以心为筋骨"。这让我想到沈尹默老先生的一句话："精于用笔者为书家，不善用笔者为善书者。"笔法，实为心法，用心而书者，自然为书家。丙子年（1996年）尹先生在自遣诗中写到："案

上弄朱墨，孤芳聊自赏。""淡泊惟守分，心田乐盎盎。"平淡天真，乃人生高境。正像人们在总结江西50年文艺历程时所说："在老一辈书法家中，尹承志先生篆、隶、行、草无一不精的才识多能，作品中深藏的文化底蕴和难得的宁静淡泊，在江西书界高标一帜。"

清代刘熙载说："书，如也。如其学、如其才、如其志，总之曰如其人而已。"画者，也实则如此。言为心声，书亦为心声，画更为心声。尹先生的画，如他的书法一样大气、奔放、潇洒。他的写意花卉，俨然一幅精致的草书作品。他善画花鸟和山水。早年从同乡好友尹承喜那里借来很多书画资料，如《芥子园画谱》、《点石斋画谱》，还有很多碑碣拓片，自习画画。19岁考入胡献雅主办的"立风艺专"，因家境清贫而被迫辍学的经历也许更坚定了他的艺术之路，也许是才人自古多悲情。60-70年代在湘赣革命纪念馆的经历，使得尹先生有更多的机会可以遍览祖国名山大川和各地书画名迹，眼界大开，在其后创作的《绿荫丛里》（1979年）参加江西省美展，获得好评。尹先生的绘画创作，深深扎根于传统，他花了大量时间研究北宋范宽的山水、明代徐渭等人的花鸟，对清代石涛和吴昌硕等人也情有独钟，细细揣摩他们的笔法、墨法、构图、造型、诗境等。"外师造化，中得心源"、"师其心，不师其迹"、"笔墨当随时代"等这些经典隽

语，尹老常记在心。尹先生说："俗话说：练打一年，走遍天下；练打三年，难出家门。自己越钻研，越觉得心虚，越要拼命学习。我要求自己书画一齐上，各种字体都钻研，各种画都探索。我还潜心研究书画理论，倾心揣摩同仁作品的艺术技巧。不主张墨守陈规，照抄照搬，提倡创新精神，努力创造出自己的艺术风格。"

从题材上看，尹先生的花鸟，除了传统的"四君子" ——"梅、兰、竹、菊"外，他还用许多笔墨关注身边的景物、风情。中国绘画不仅仅体现笔墨技巧，我想更多的是作者深厚的修养和真挚的情感。尹承志先生的花鸟画作品看似很平常的题材或乡土气息浓郁的瓜果等，但充满浓浓的诗意和醇厚的"书卷气"。这与他饱读诗书和深厚的传统功底是分不开的。首先，他的花鸟画题材广泛，如梅花，有《小苑红梅》、《醉里春风》、《梅石图》、《拟高启梅花诗意》、《拟东坡咏梅诗意》、《拟崔道融梅花诗意》等，可以看出作者的匠心独运。梅花有傲骨之气，在笔墨处理上尹先生突出其"骨"，下笔果敢，运笔遒劲有力，干湿相间，错落参差，画风疏朗又显沉郁；这几幅梅花从空间处理来看，将傲然的梅枝挺拔凸起，而一旁的石头圆润柔和，更彰显了"梅"的清高和卓然。正如唐人杨平洲《梅花》诗里写到："谁将醉里春风面，换却平生玉雪身。赖得月明留瘦影，芳心香骨见天真。"

如兰花，有《拟东坡诗意》、《幸遇潇湘客》、《咏兰诗意》、《芝兰满幅春》、《兰石图》、《拟韩伯庸幽兰赋意》等。兰花有谦谦君子品格。尹先生的兰花充满诗意，由古而出，笔意潇洒，虽没有郑所南的工致清丽，却有苏学士的"时最风露香"；也有韩伯庸的"吐秀乔林之下，盘根众草之旁"。"推窗时有蝶飞来"的诗境让人流连，忘情其间。如竹，有《竹石图》、《万竿烟雨图》、《劲节》、《风摇清影》、《野竹上青霄》、《绿荫摇影》、《高风亮节》等，在尹先生的花卉中，"竹"画占了很大篇幅，竹与石的组合，更凸现了作者刚毅的品节。如《万竿烟雨图》中写到："多少黄陵莎草恨，尽情歌在《竹枝》中。"作者内心的离乱、苦闷、艰辛、孤独等等，犹如一竿一竿的竹，又有何人能诉呢？诗言志，画为心声，作者饱蘸的笔墨、厚重敦实的线条，化作两袖清风，摇落缤纷。菊花与荷花在尹先生的花鸟中不算多，却落落大方，不拘小节，看似离乱，实则巧妙，如《菊石图》、《小院疏篱》、《夏日长似年》、《香远益清》等。紫藤和牡丹在尹先生的笔下，变得狂野不羁，粗放的枝干和温婉的花蕊形成强烈的对比，刚柔相济，栩栩如生。如《天香》、《牡丹》、《红芳不似淡妆真》，一句"天香满地不沾尘"，将牡丹的品格跃然纸上。在山水画方面，尹先生无意去刻画表现山之自然面貌，而是重"体"，浑然的山体，在浓重的笔墨中变得厚实与模糊。如《山水》（1992

年）、《松瀑图》（1994 年）等。

艺术之路，穷而无境。正如尹老自己所说："老来唯愿残躯健，一息尚存仍追求。"是啊，从尹老的书法中，从尹老的绘画中，我们读到的不仅仅是饱含沧桑的浓重笔墨，更有一颗孤独的圣洁清高之心。写到这里，我的耳边响起了苏东坡的那句话："笔成冢，墨成池，不及羲之即献之；笔秃千管，墨磨万锭，不作张芝作索靖。"

钟健华

目录

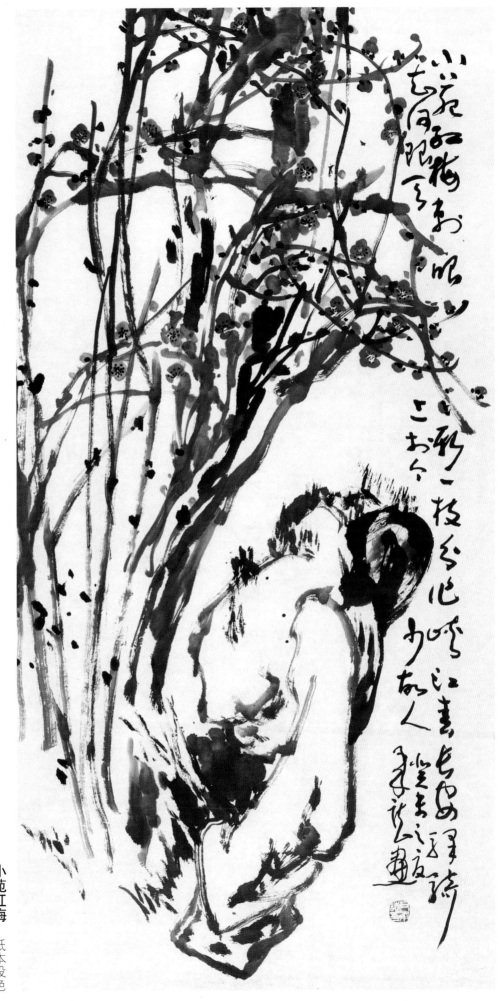

小苑红梅　纸本设色

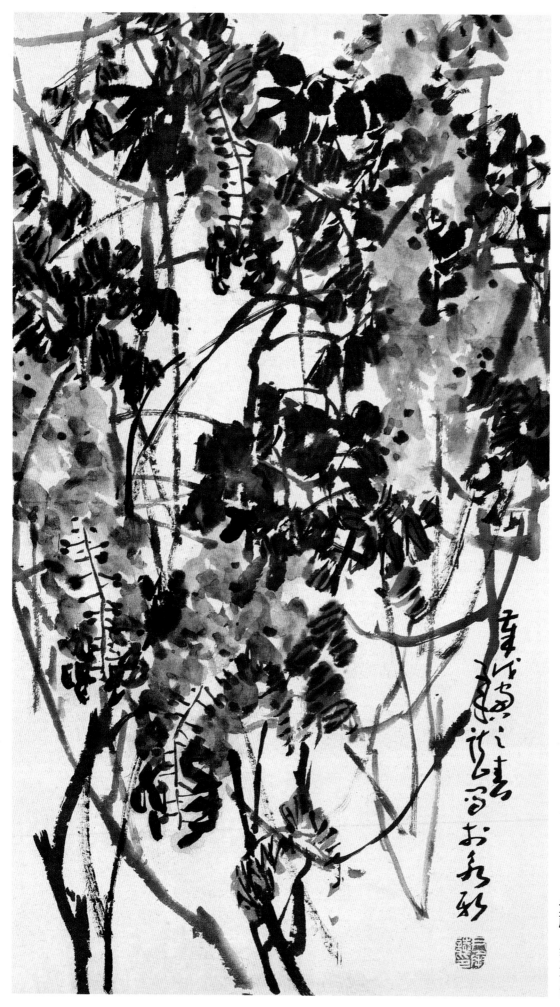

紫藤　纸本设色

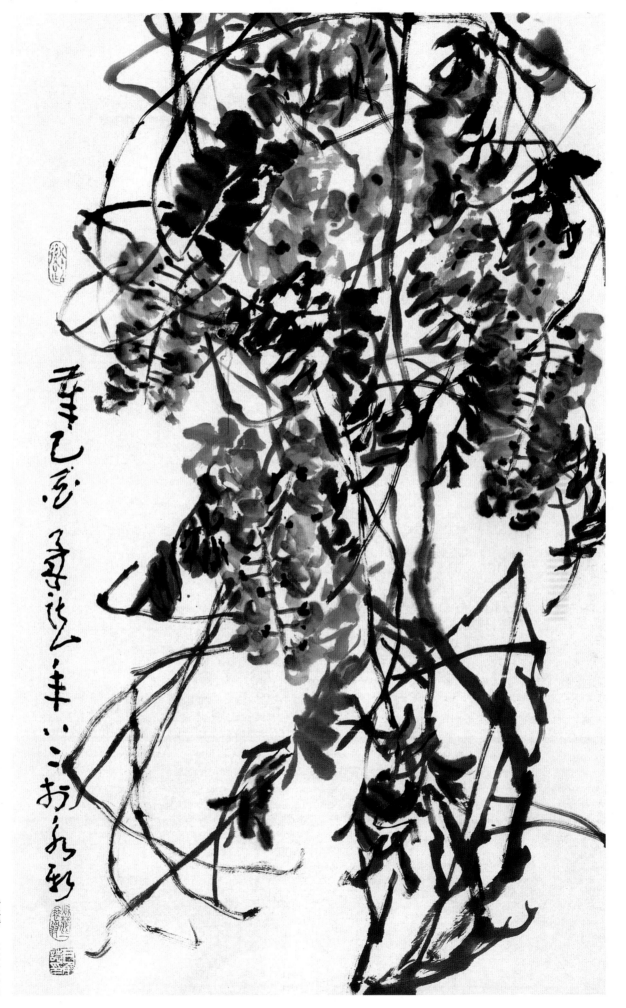

紫藤　纸本设色

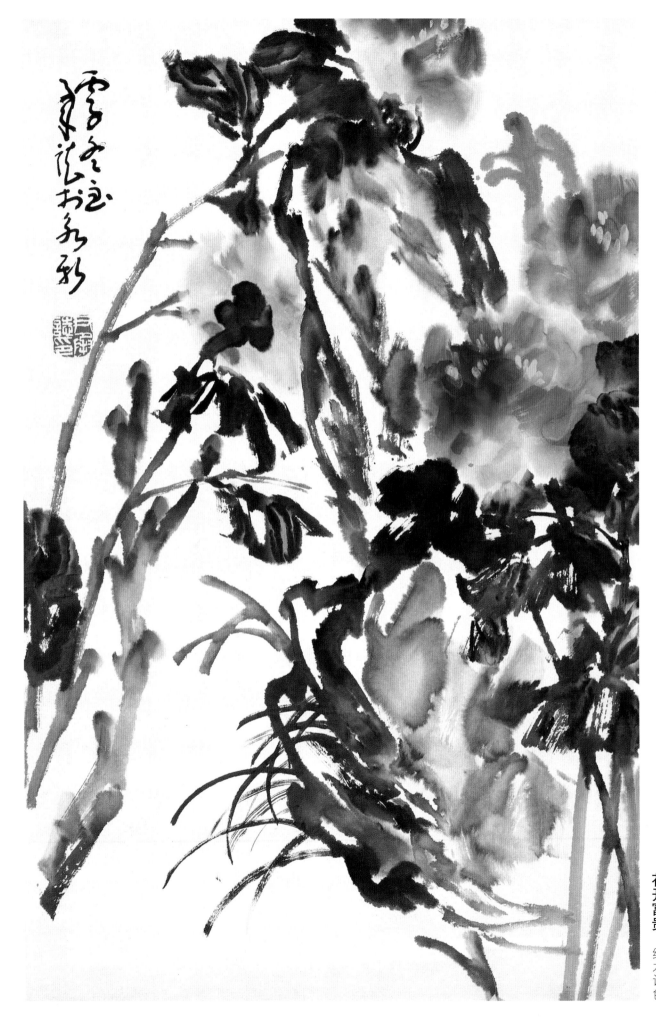

花开富贵　纸本设色

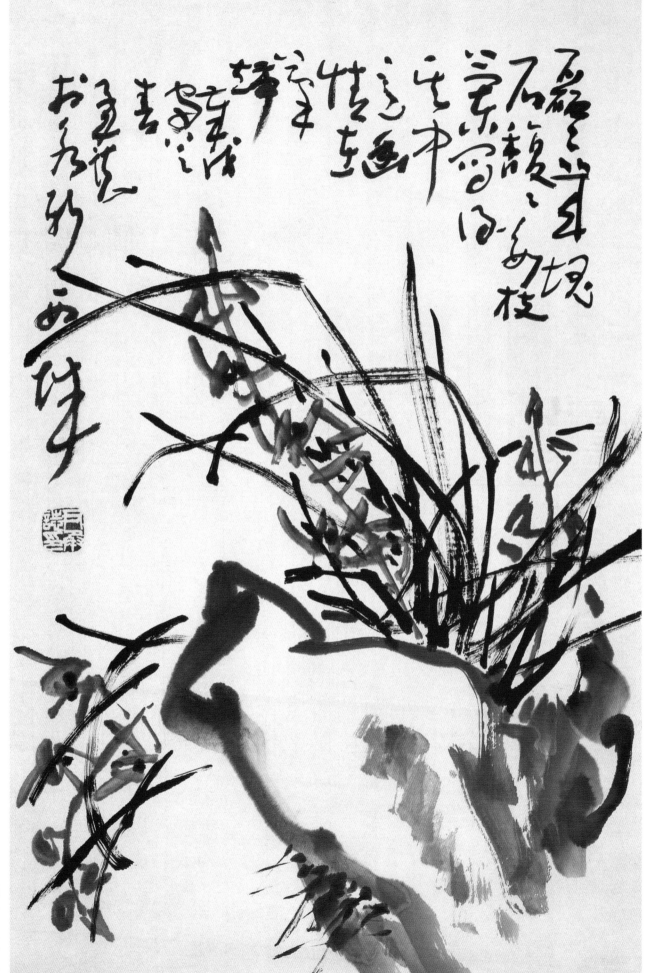

幽兰　纸本墨笔

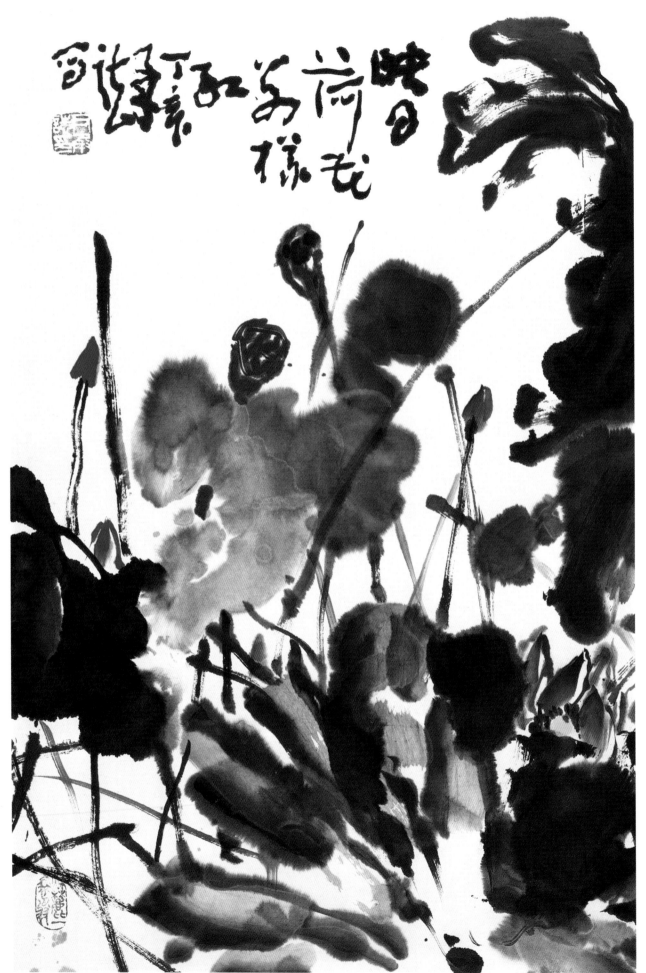

映日荷花别样红　纸本设色

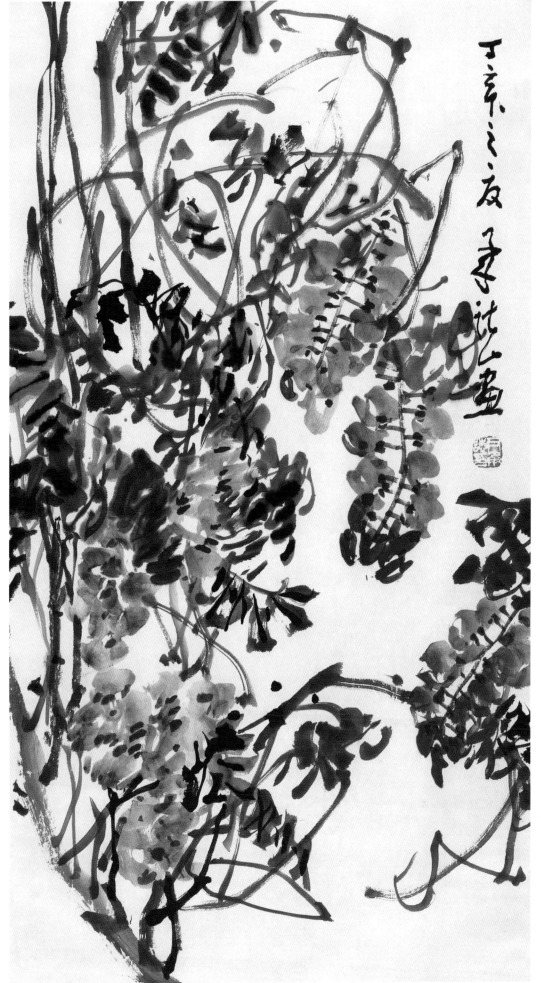

紫藤　纸本设色

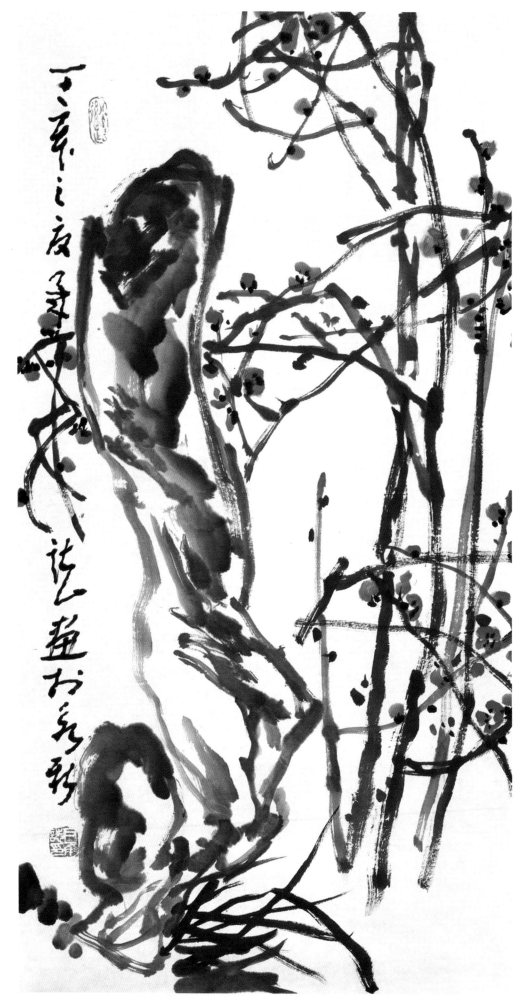

梅石图　纸本设色

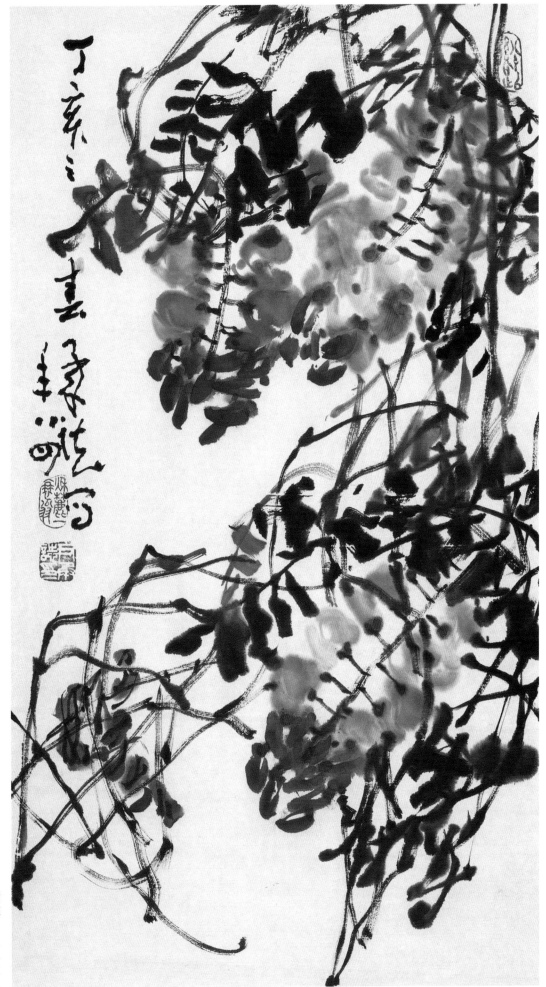

紫藤　纸本设色

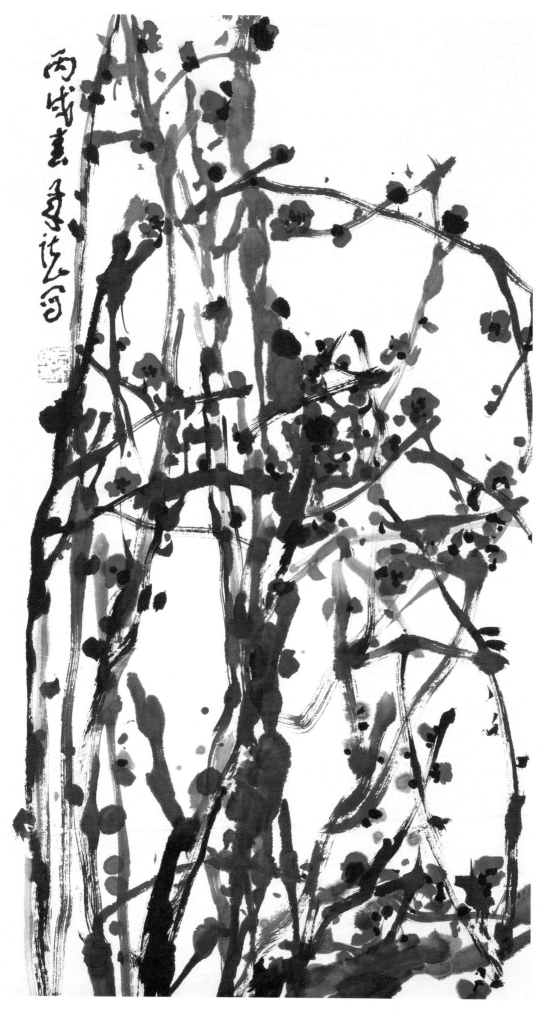

梅花　纸本设色

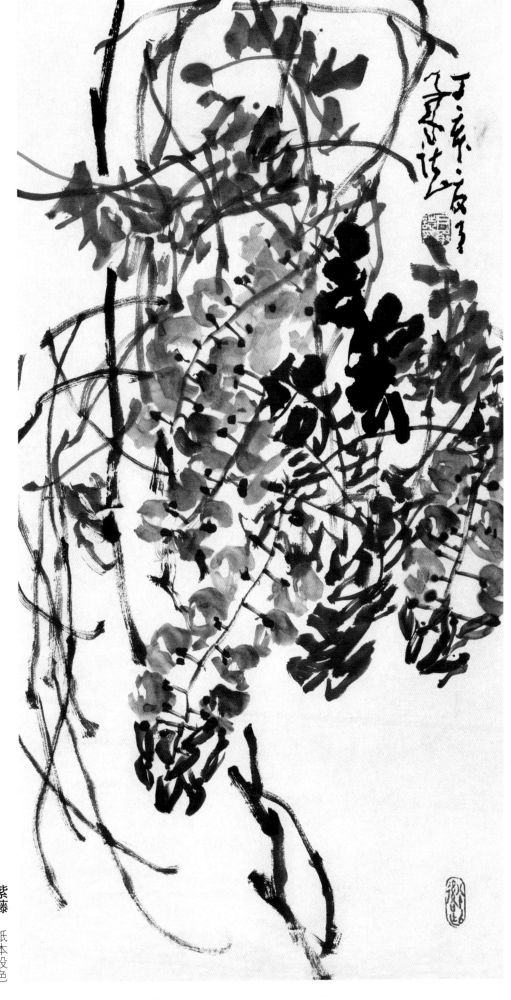

紫藤 纸本设色

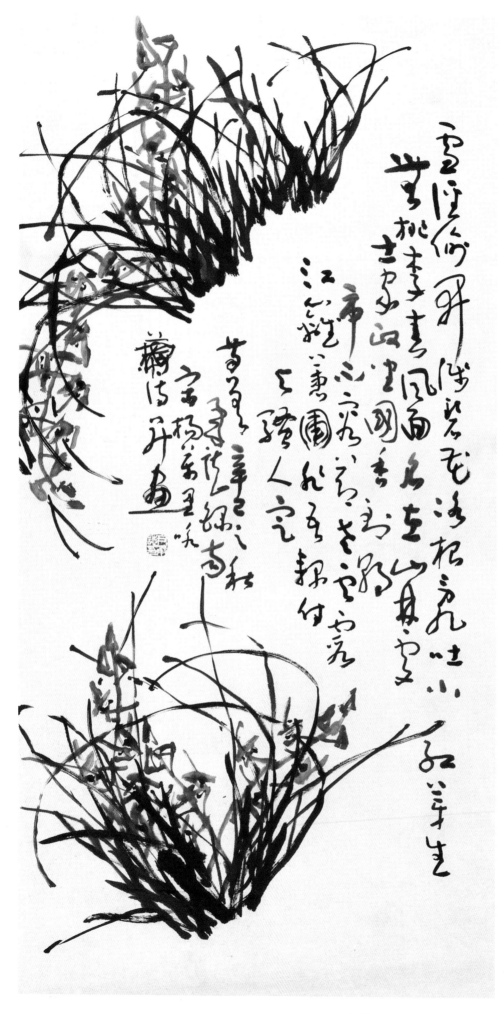

兰草图　纸本墨笔

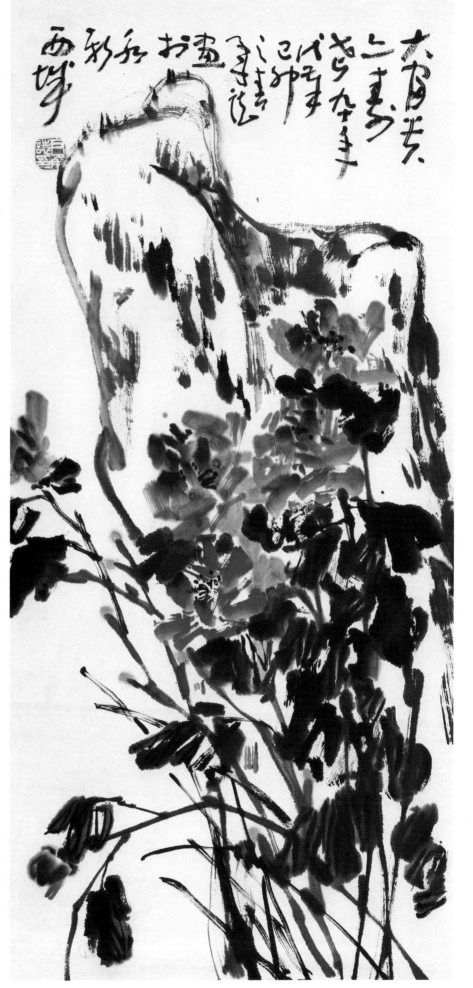

大富贵亦寿考　　纸本设色

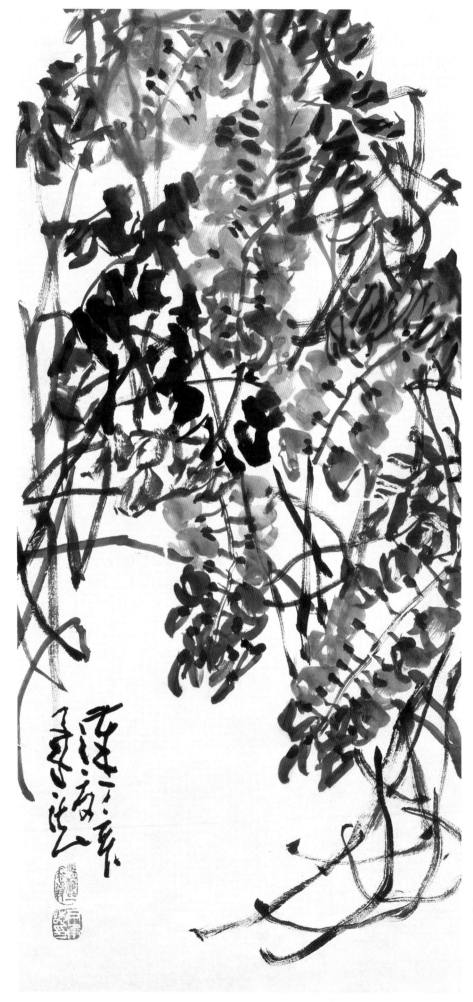

紫藤　纸本设色

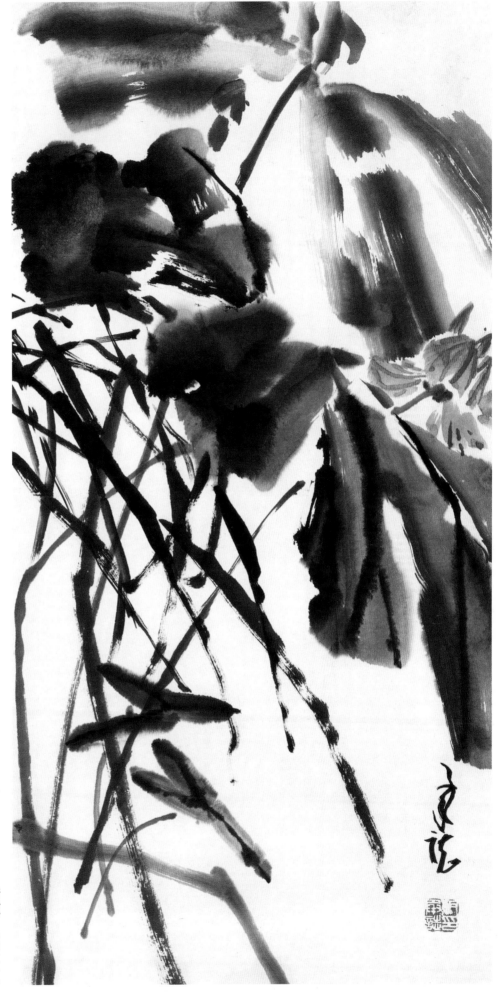

荷花　纸本设色

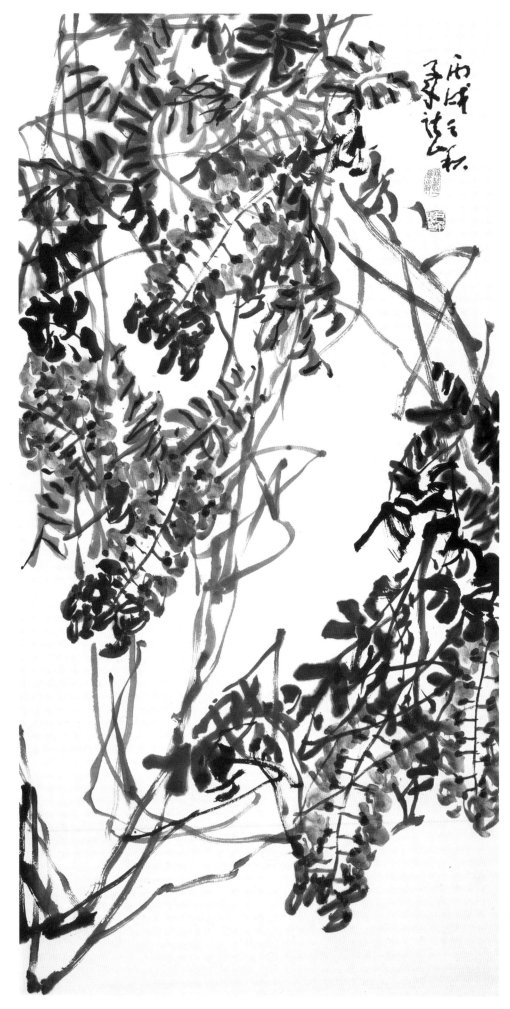

紫藤　纸本设色

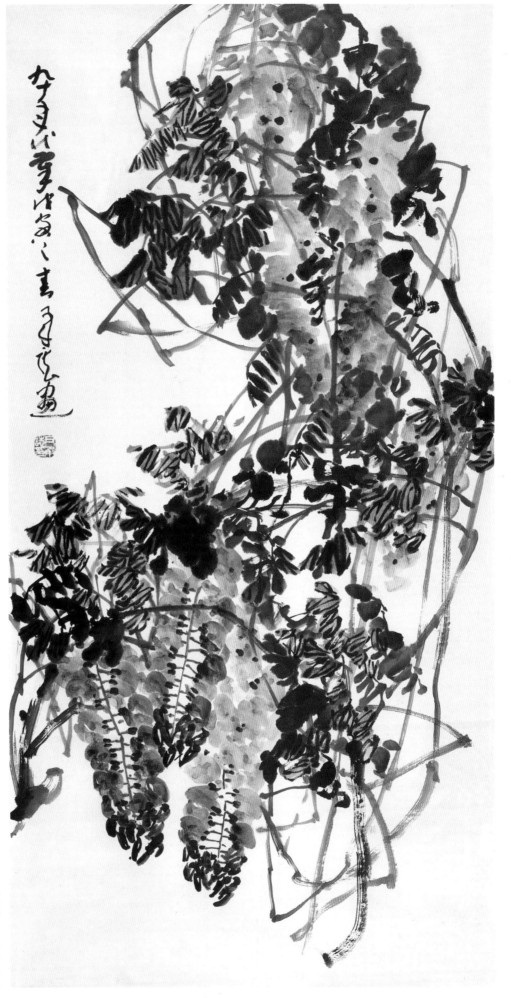

紫藤　纸本设色

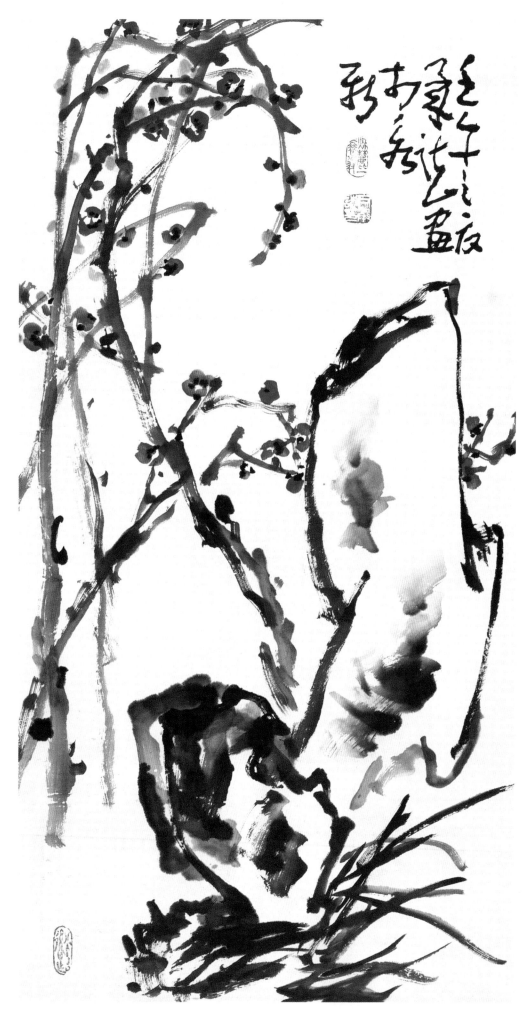

梅石图　纸本设色

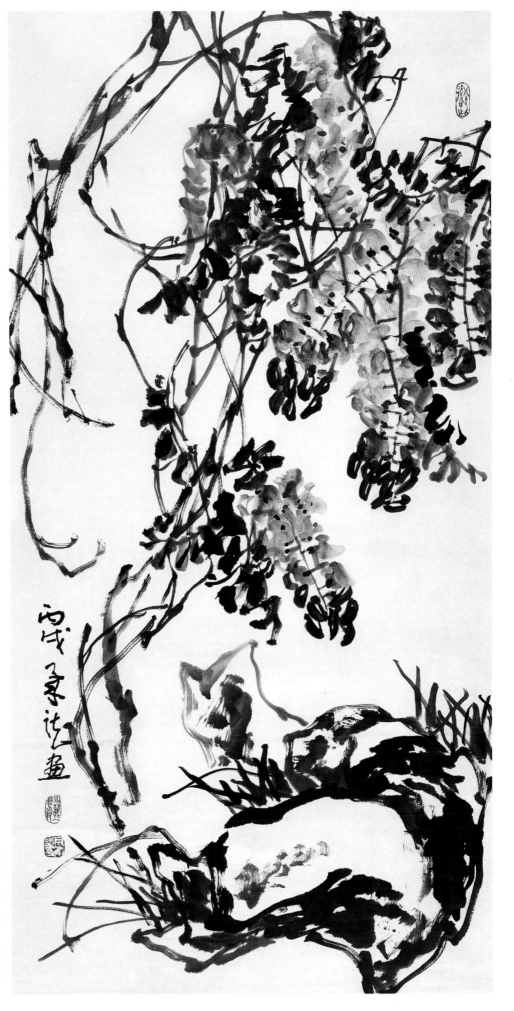

紫藤兰石图　纸本设色

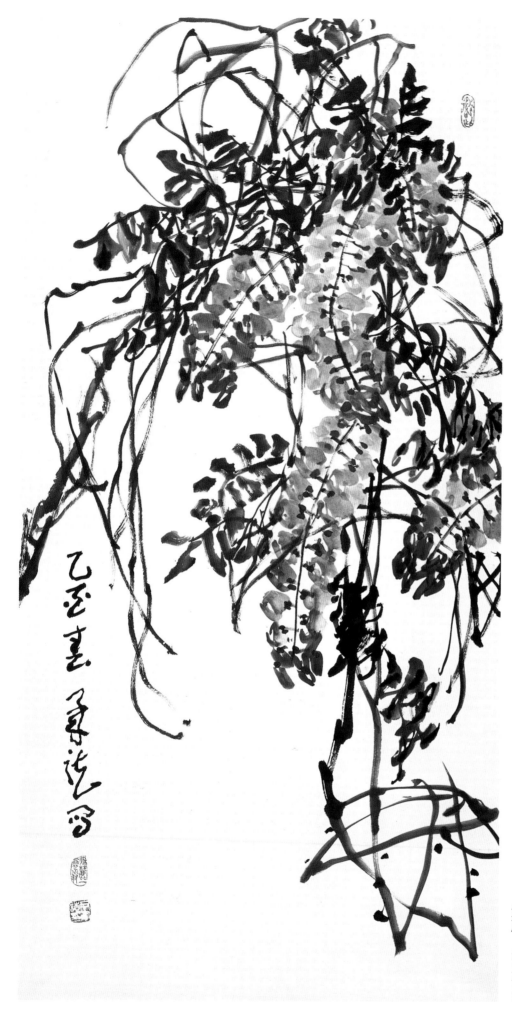

紫藤　纸本设色

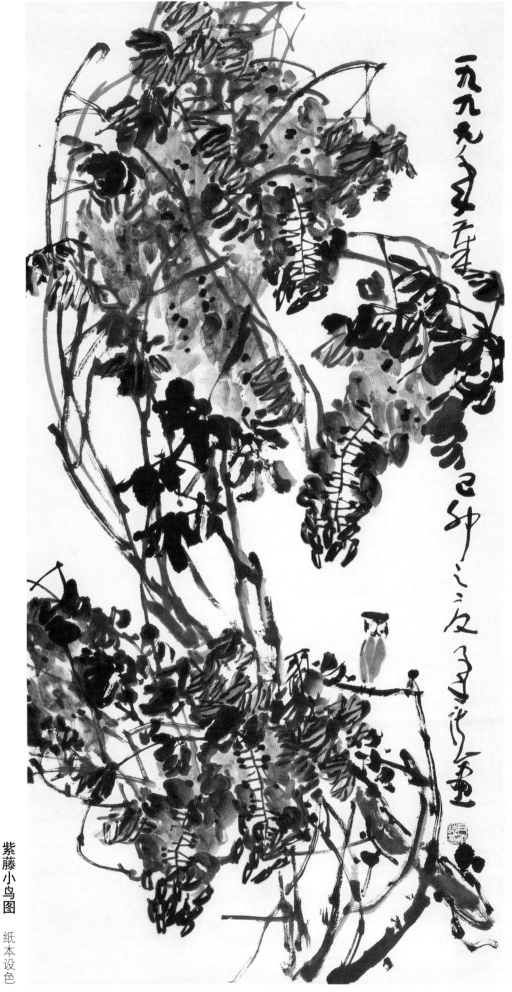

紫藤小鸟图　纸本设色

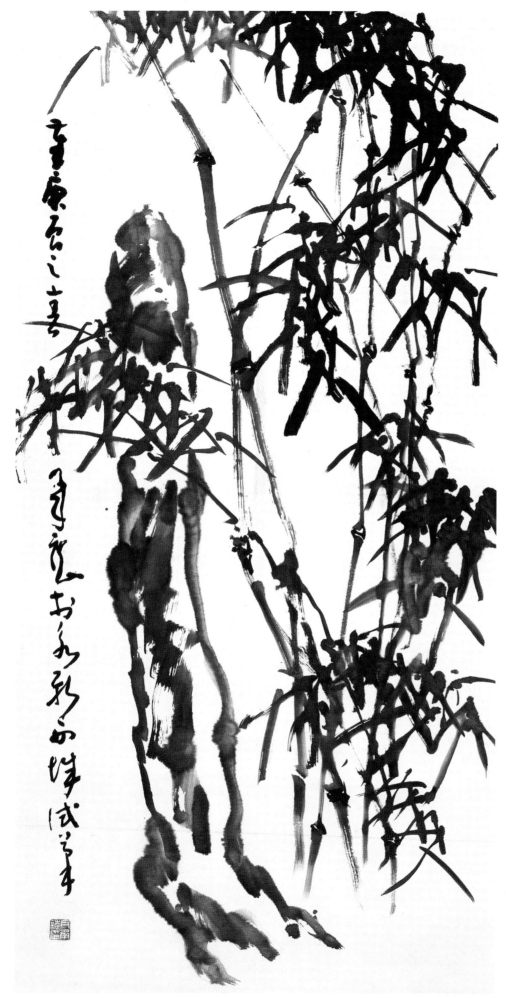

高风亮节　纸本墨笔

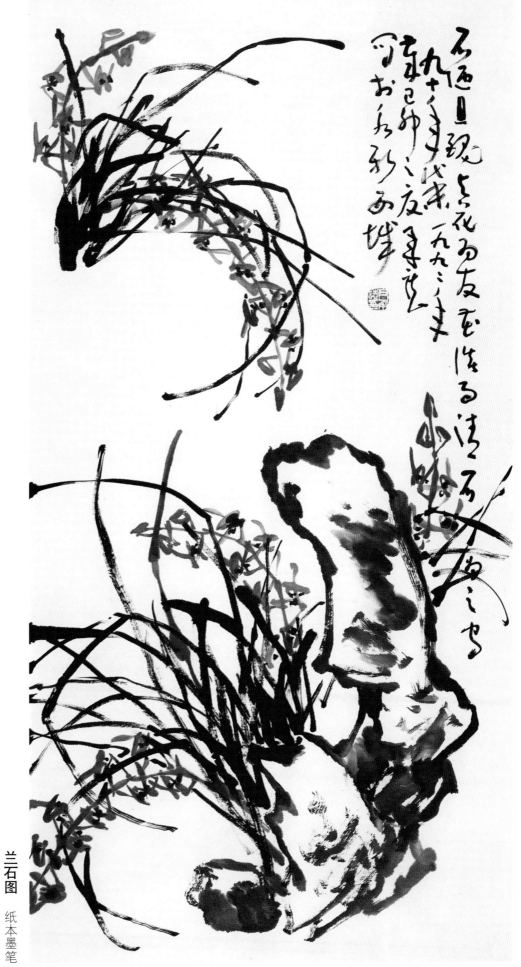

兰石图　纸本墨笔

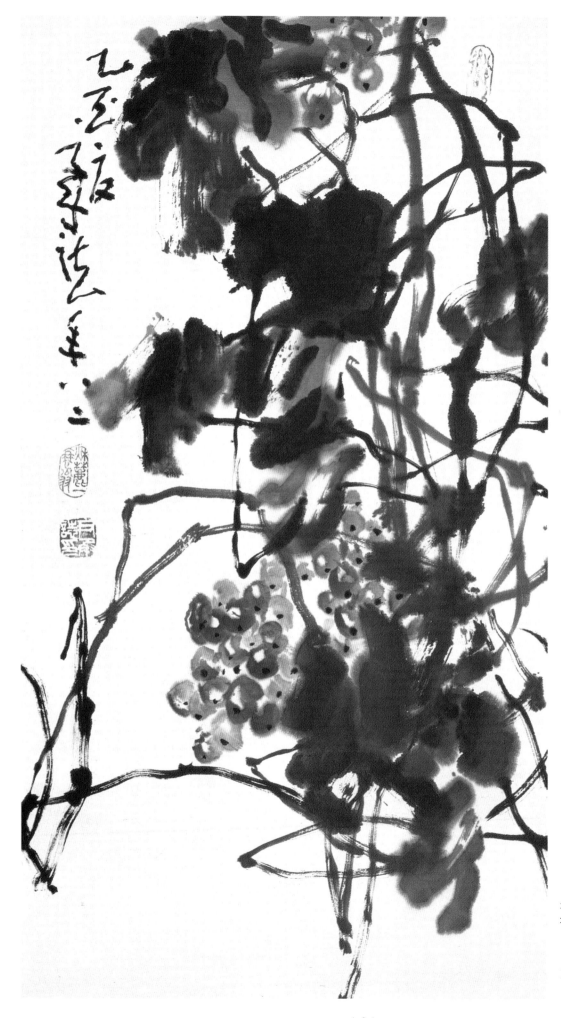

葡萄　纸本设色

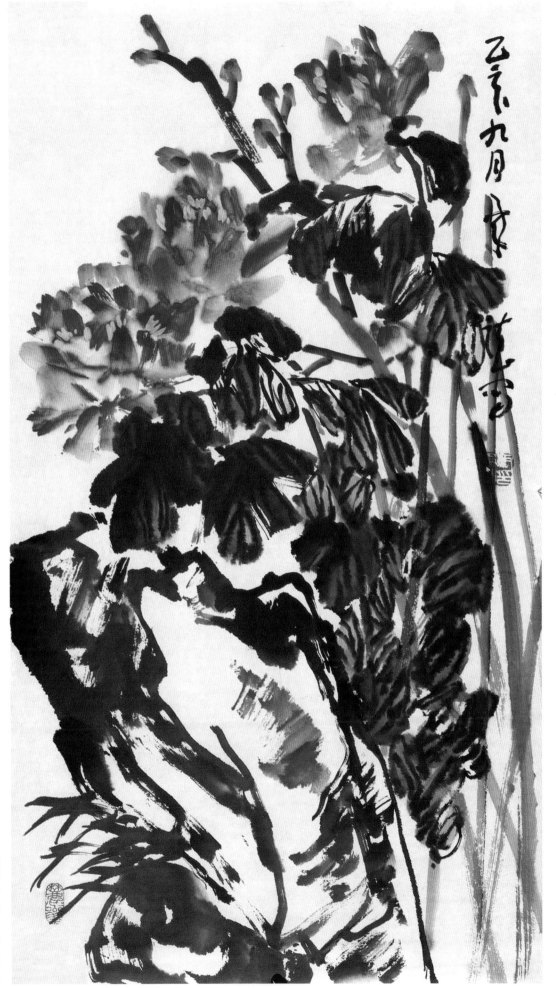

花开富贵　纸本设色

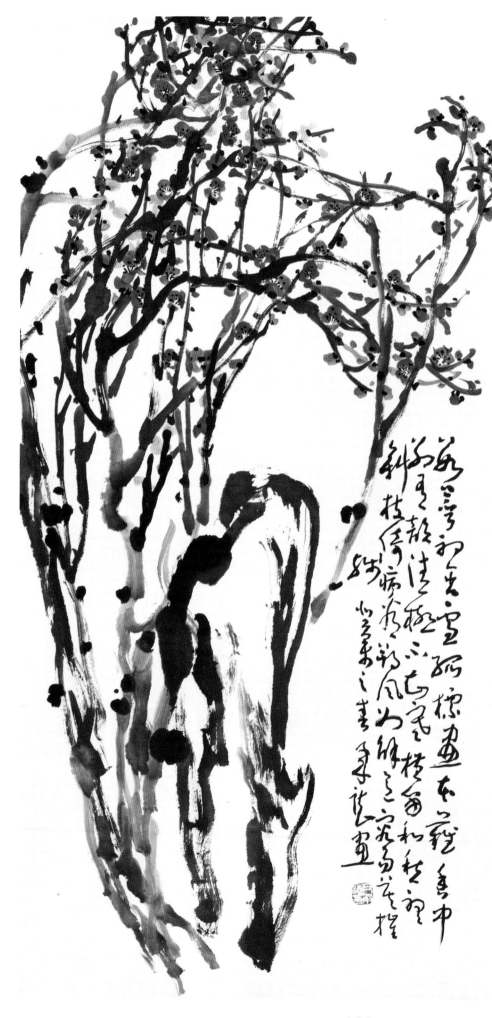

拟崔道融梅花诗意　纸本设色

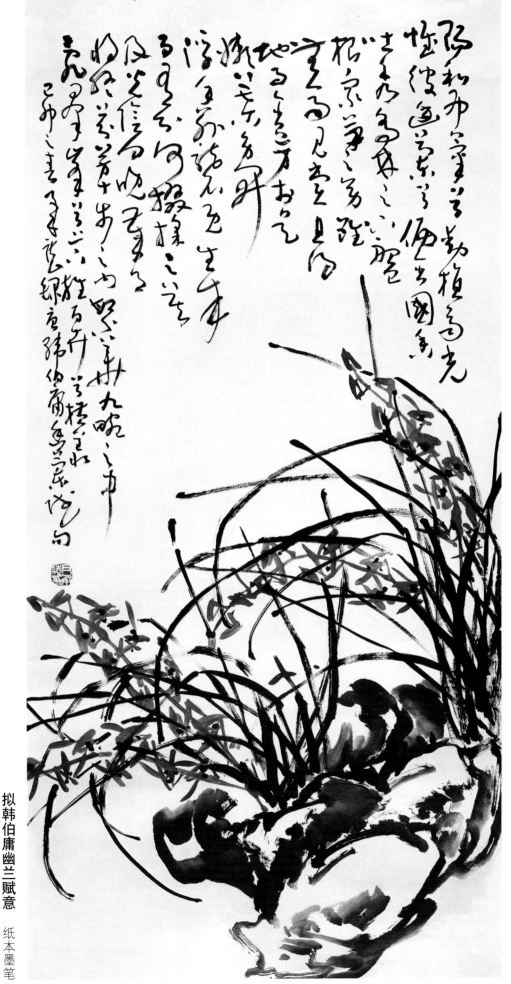

拟韩伯庸幽兰赋意　纸本墨笔

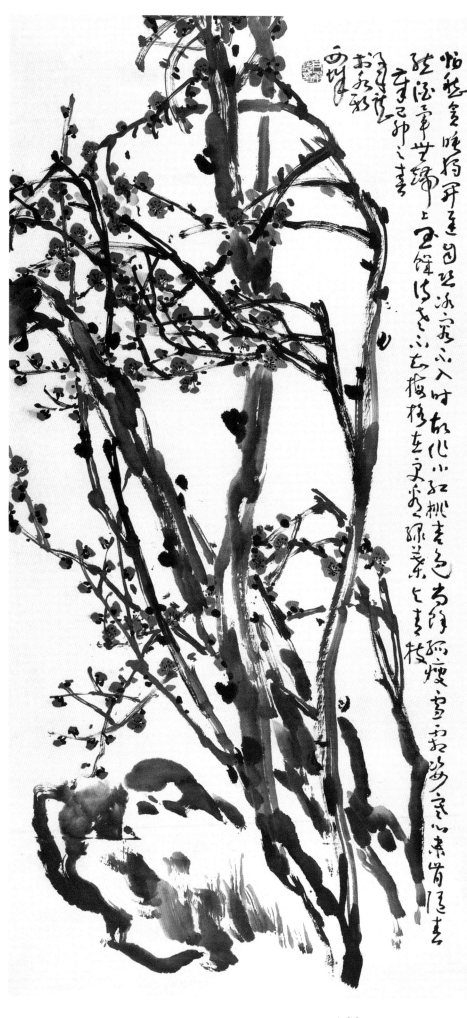

拟东坡咏梅诗意　纸本设色

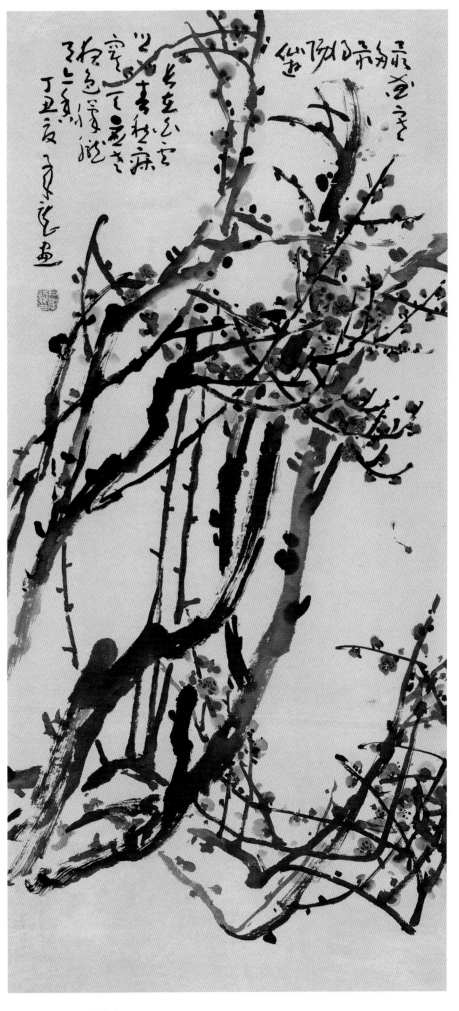

拟高启梅花诗意　纸本设色

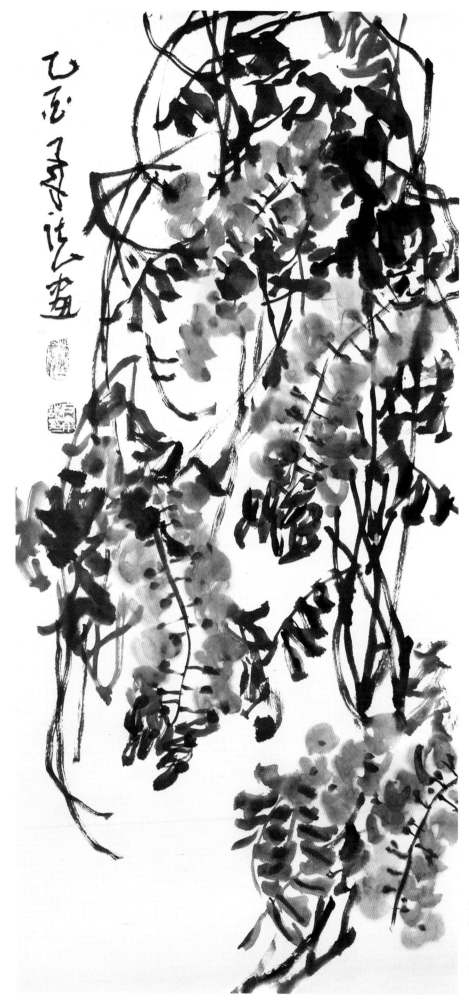

紫藤　纸本设色

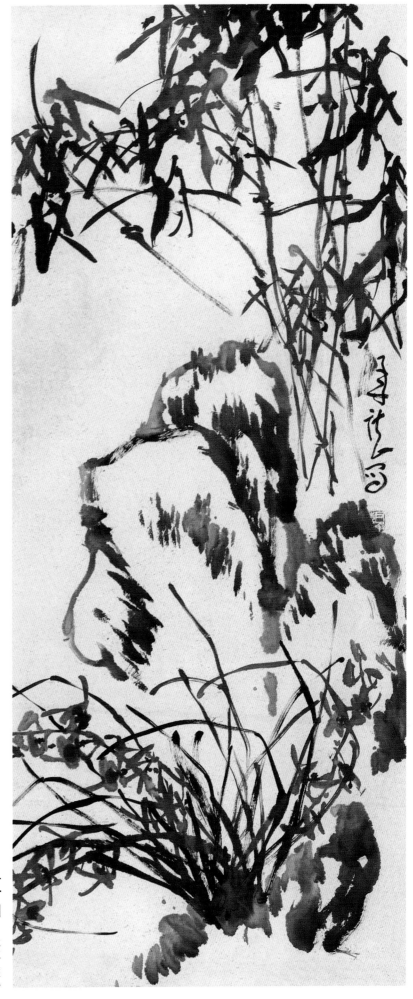

竹石图　纸本墨笔

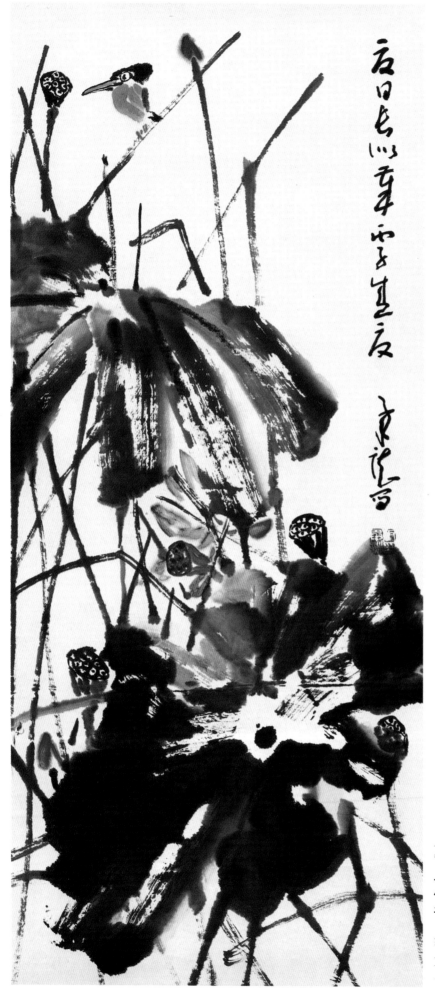

夏日长似年　纸本设色

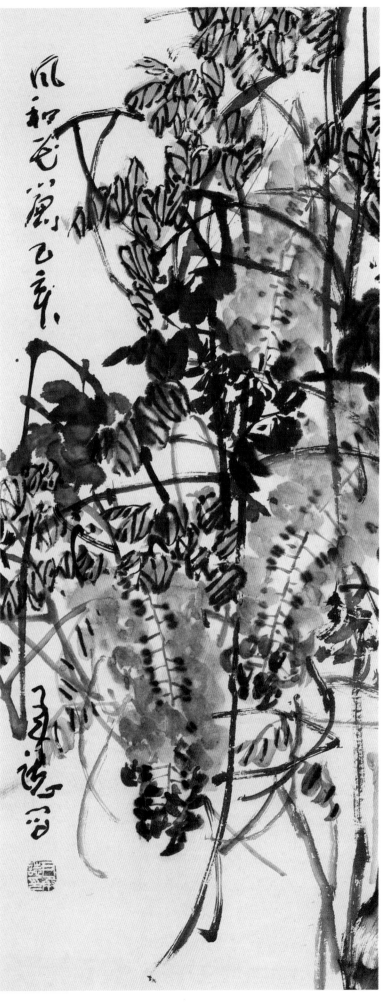

风和花丽　纸本设色

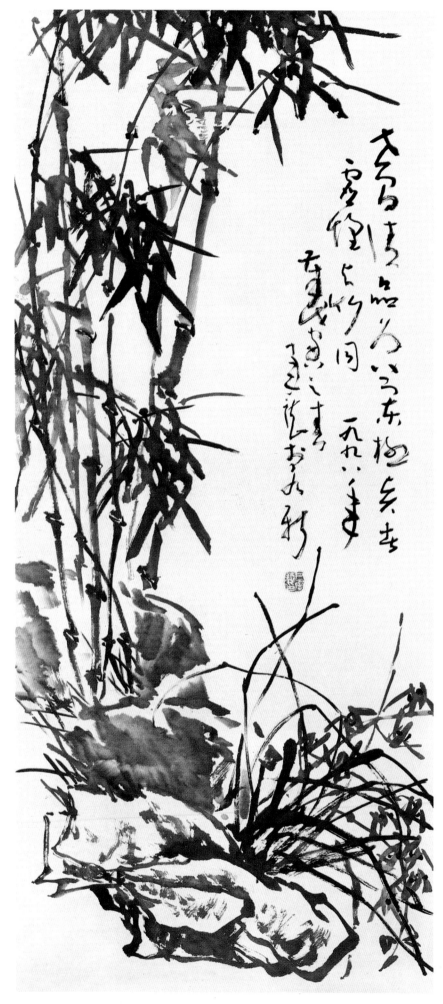

兰竹图　纸本墨笔

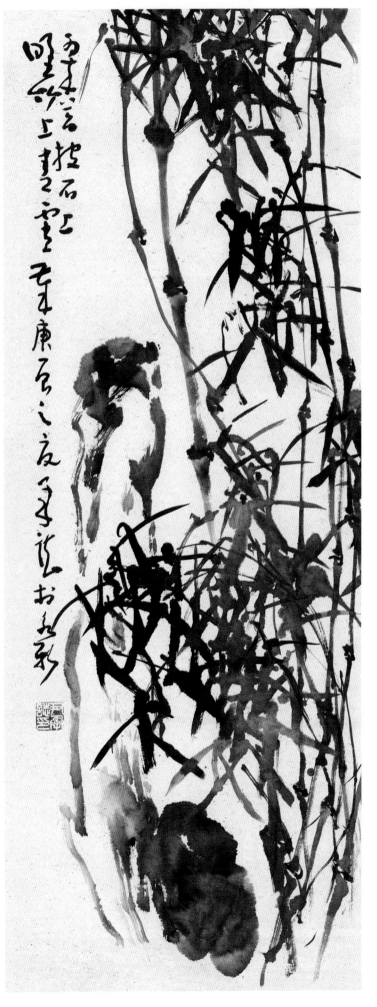

野竹上青霄　　纸本墨笔

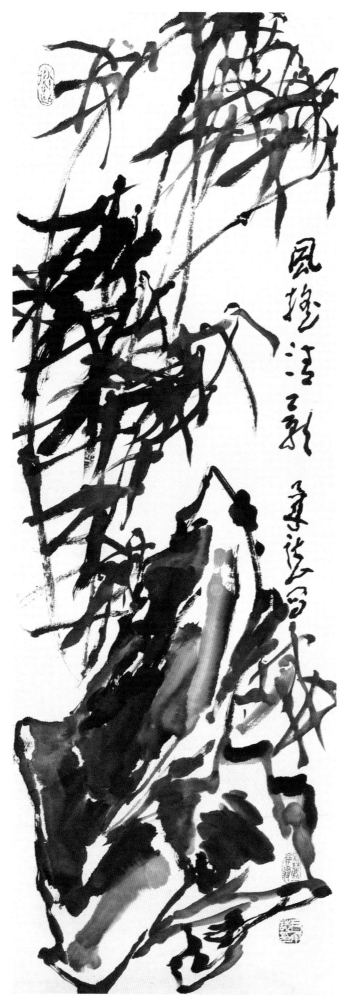

风摇清影　纸本墨笔

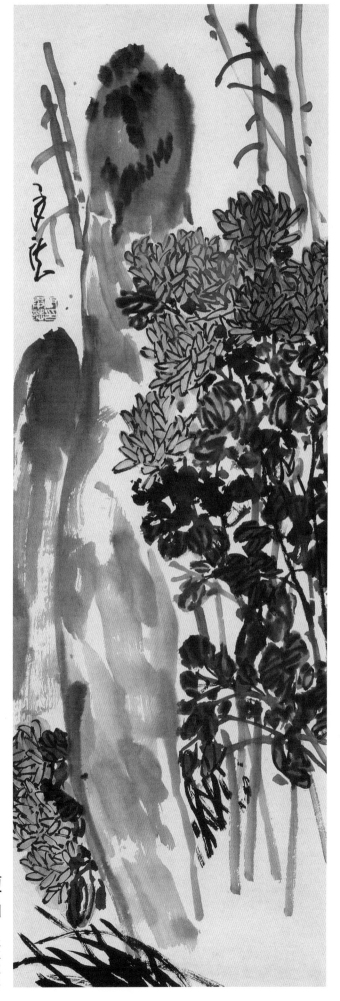

菊石图　纸本设色

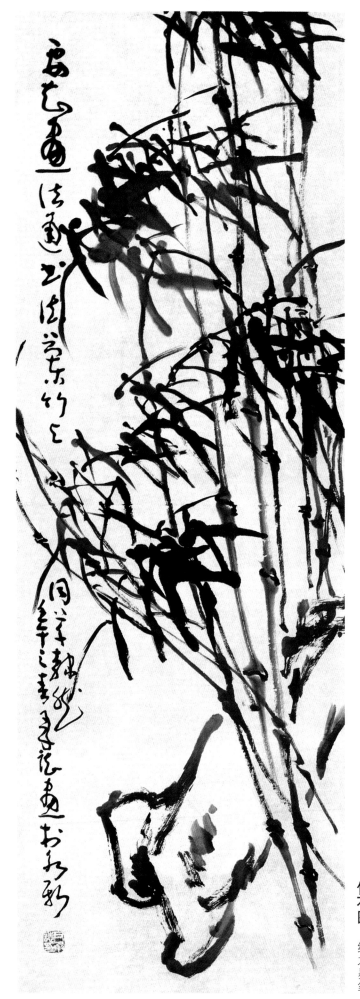

竹石图　纸本墨笔

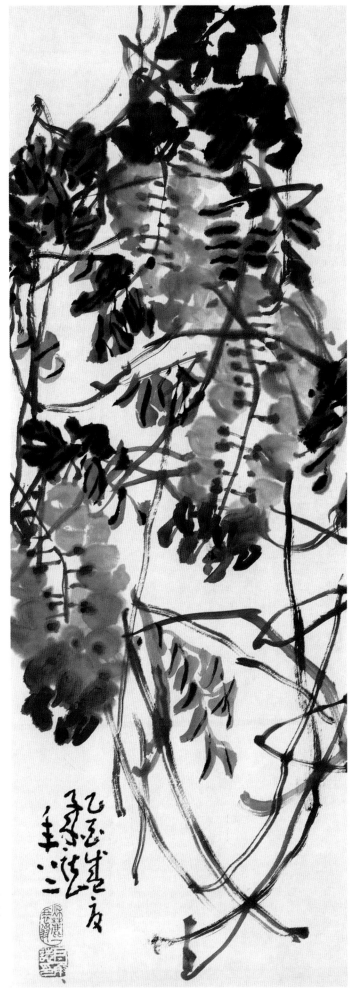

紫藤　纸本设色

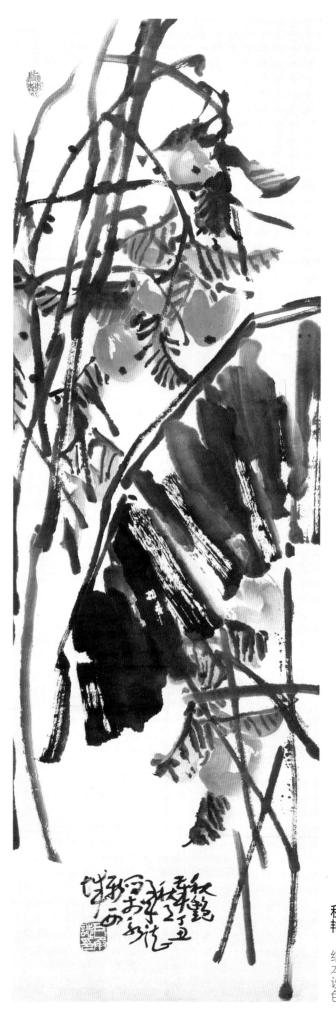

秋艳　纸本设色

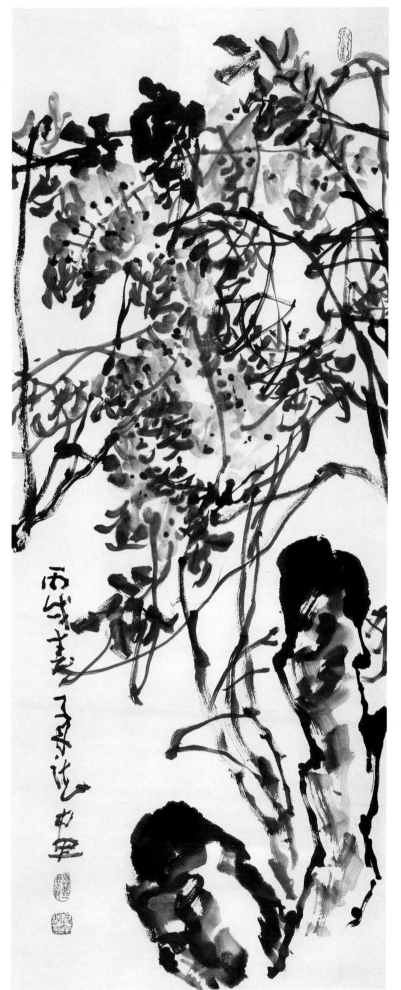

紫藤　纸本设色

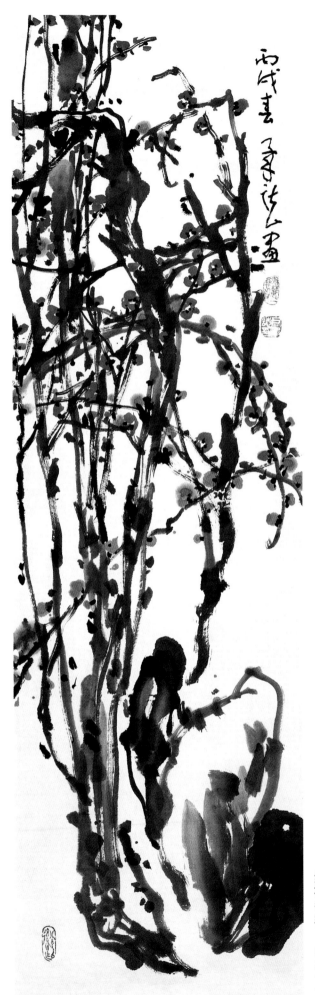

丙戌春 季法山画

红梅争艳　纸本设色

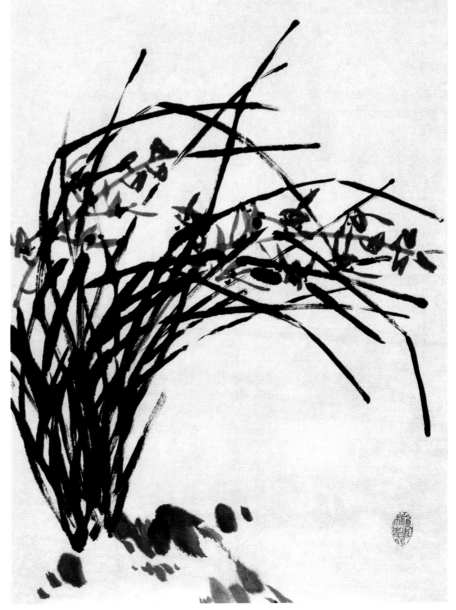

香气满人间　纸本墨笔

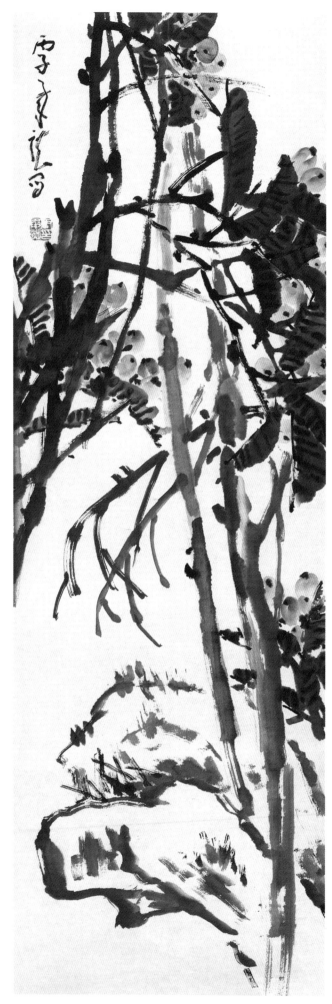

枇杷石头图　纸本设色

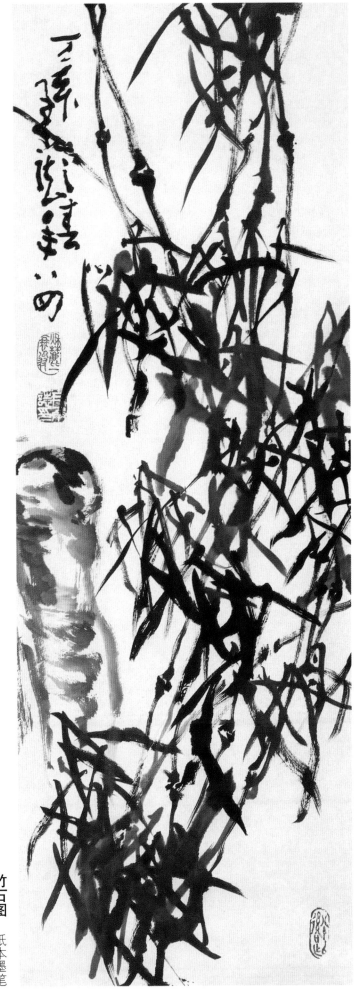

竹石图　纸本墨笔

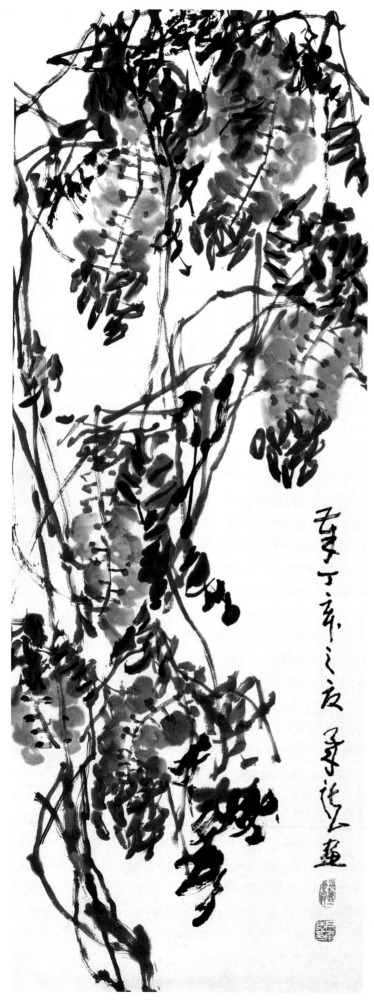

紫藤　纸本设色

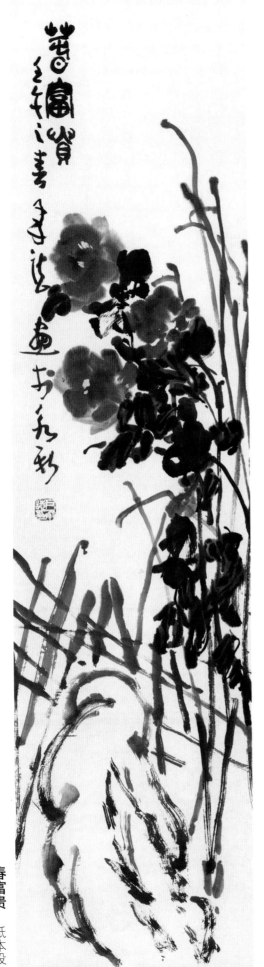

春富贵　　纸本设色

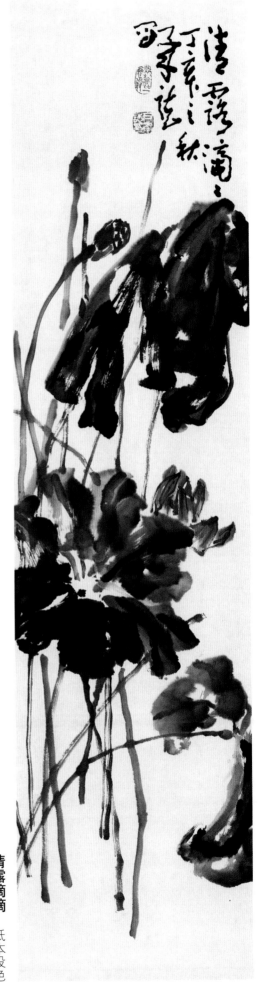

清露滴滴　　纸本设色

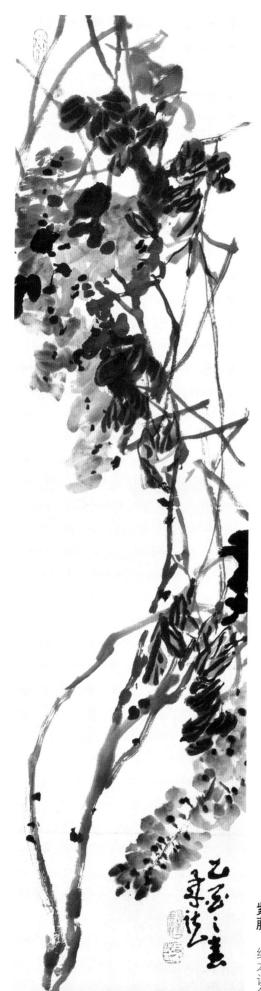

紫藤　纸本设色

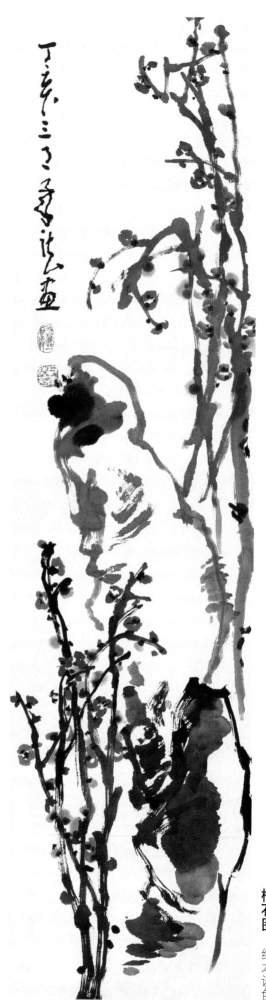

梅石图　纸本设色

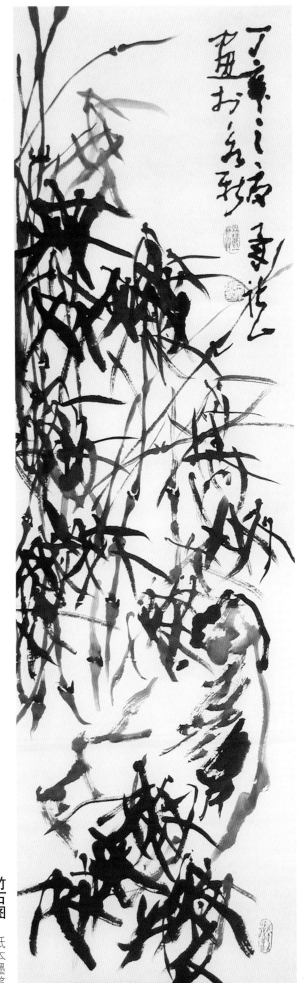

竹石图　纸本墨笔

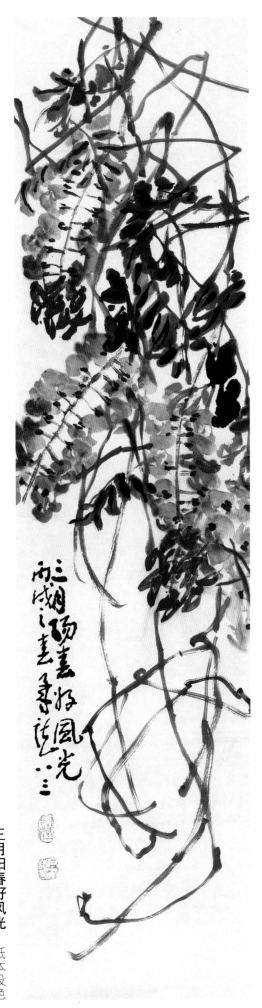

三月阳春好风光　纸本设色

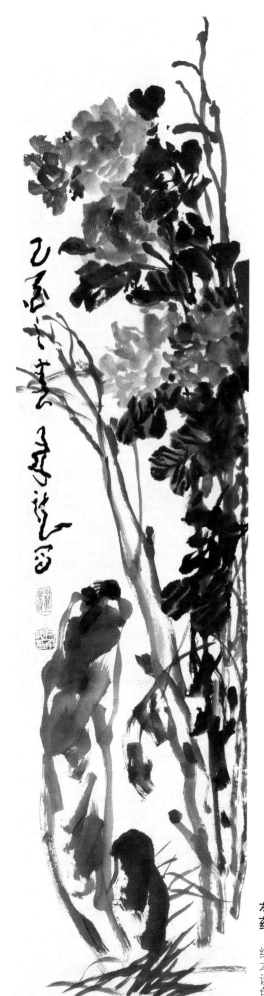

芍药　纸本设色

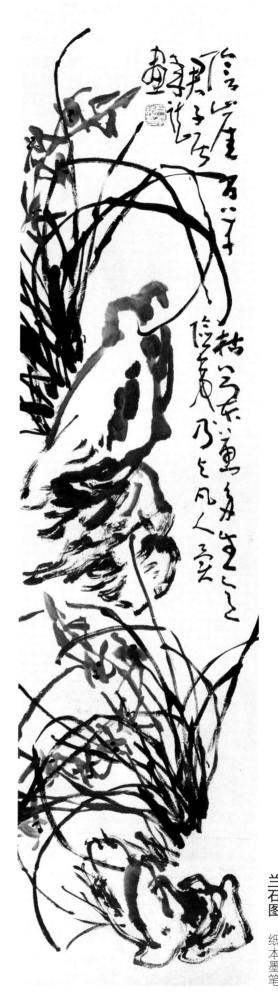

兰石图　纸本墨笔

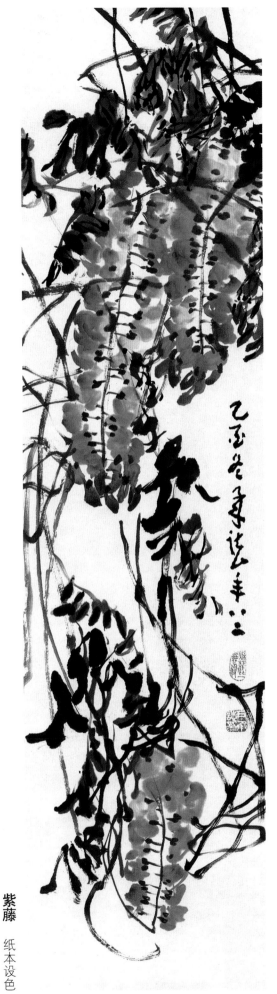

紫藤　纸本设色

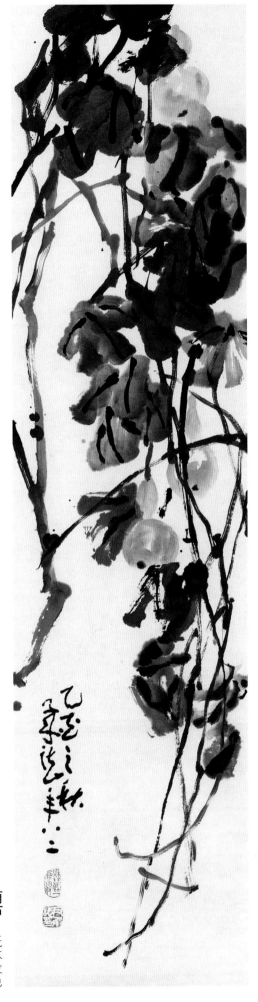

葫芦　纸本设色

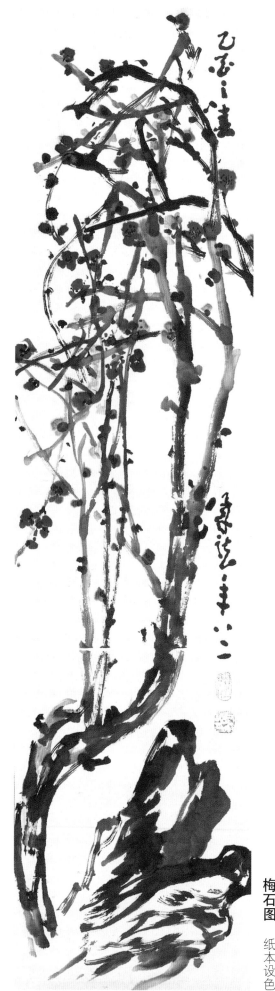

梅石图　纸本设色

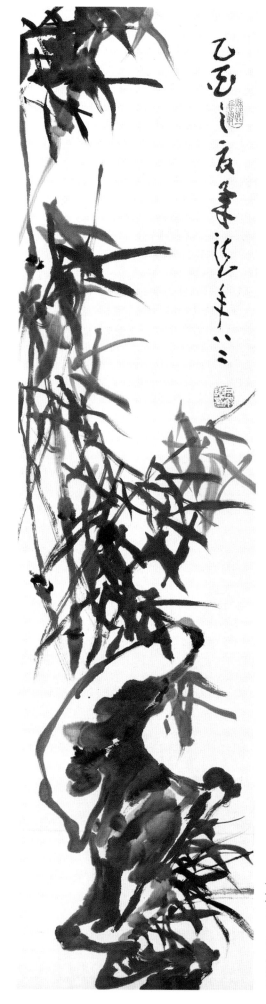

竹石图　纸本墨笔

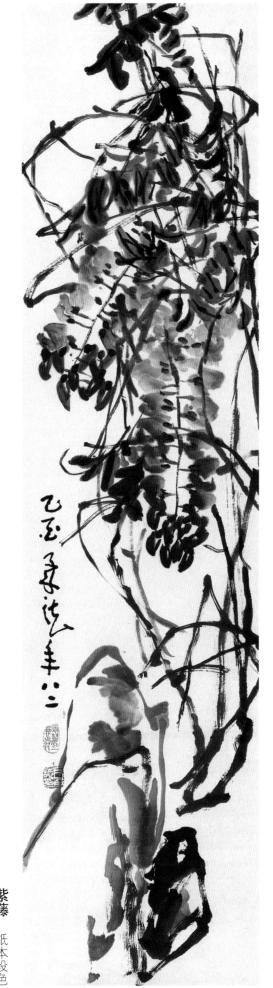

紫藤 纸本设色

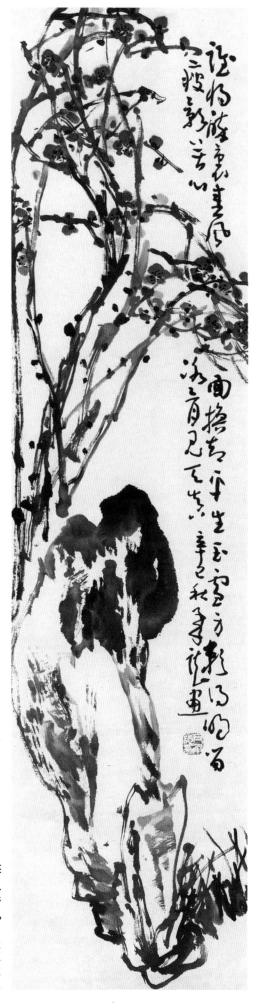

醉里春风 纸本设色

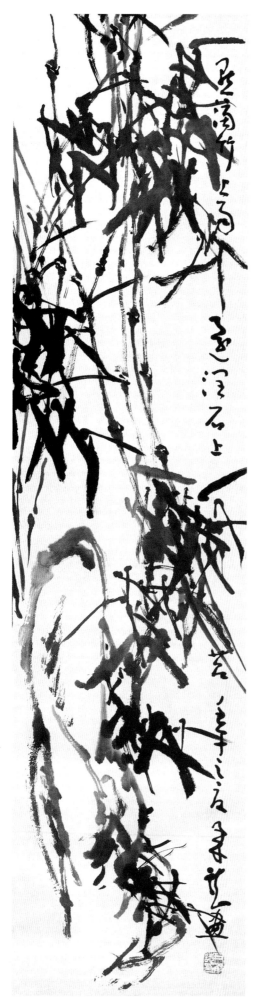

竹石图　纸本墨笔

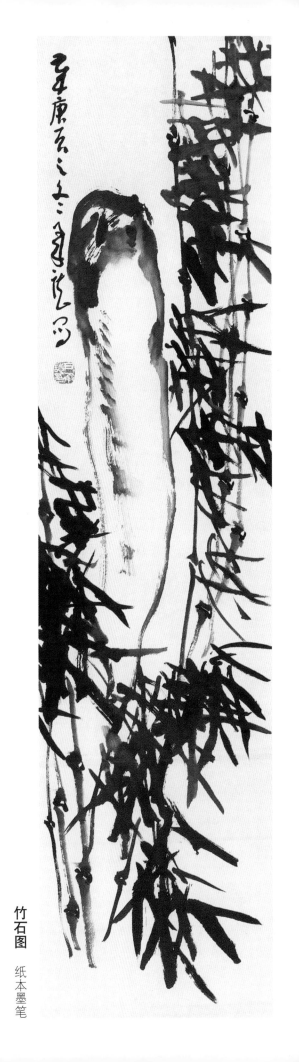

竹石图　纸本墨笔

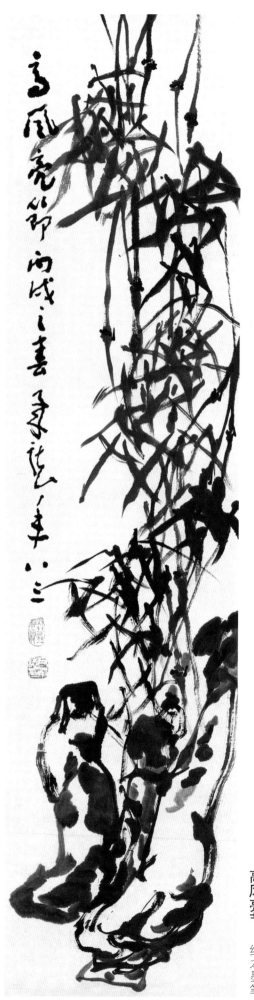

高风亮节　　纸本墨笔

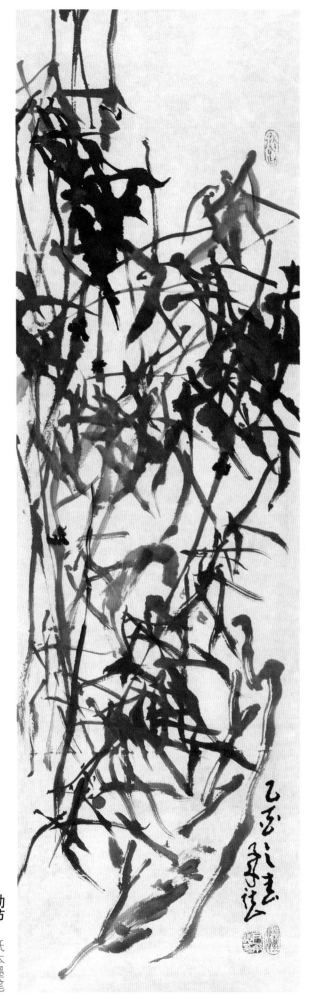

劲节　纸本墨笔

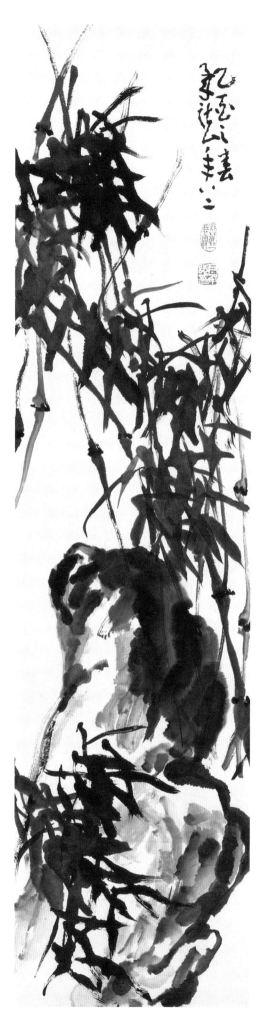

竹石图　纸本设色

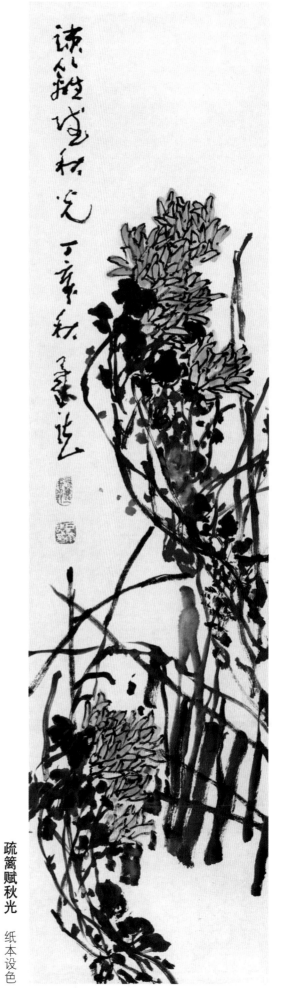

疏篱赋秋光　纸本设色

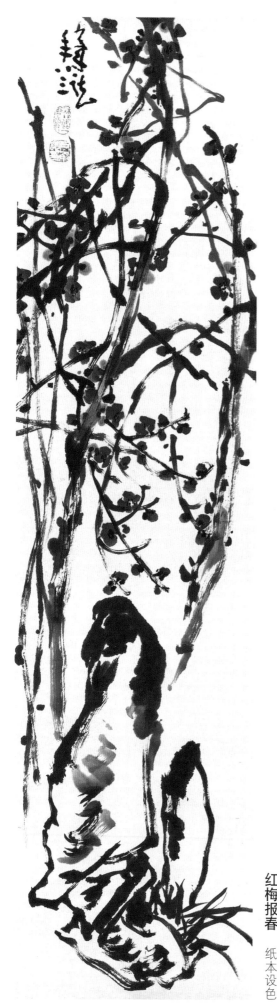

红梅报春　纸本设色

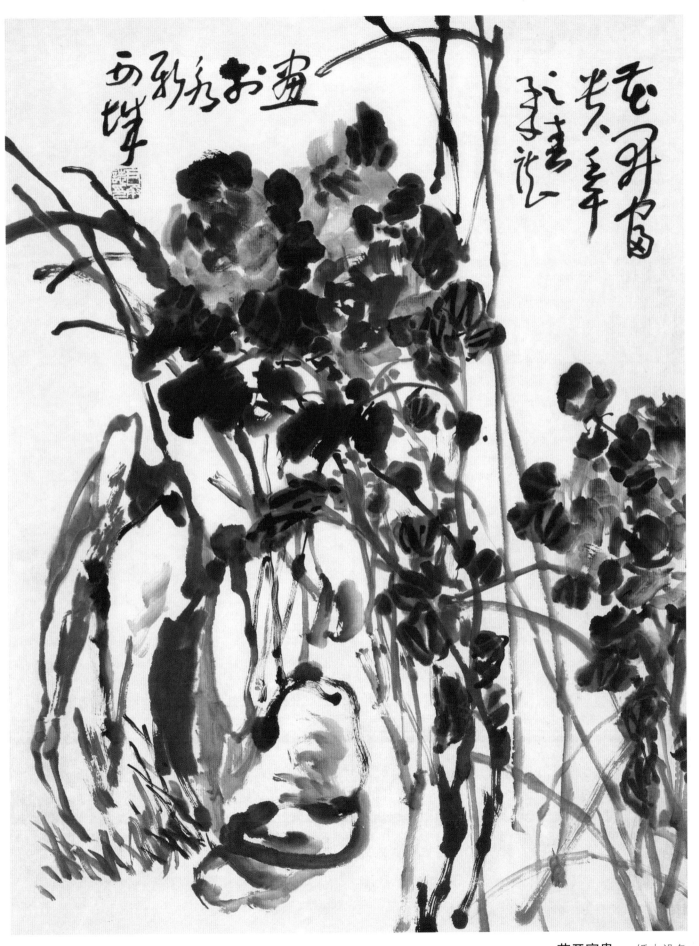

花开富贵　纸本设色

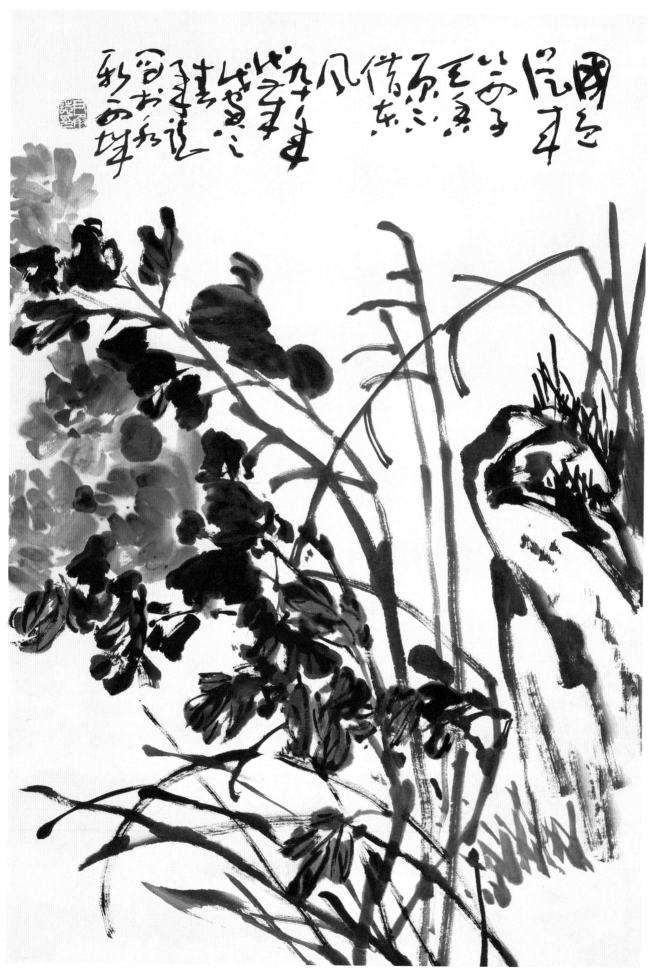

牡丹　纸本设色

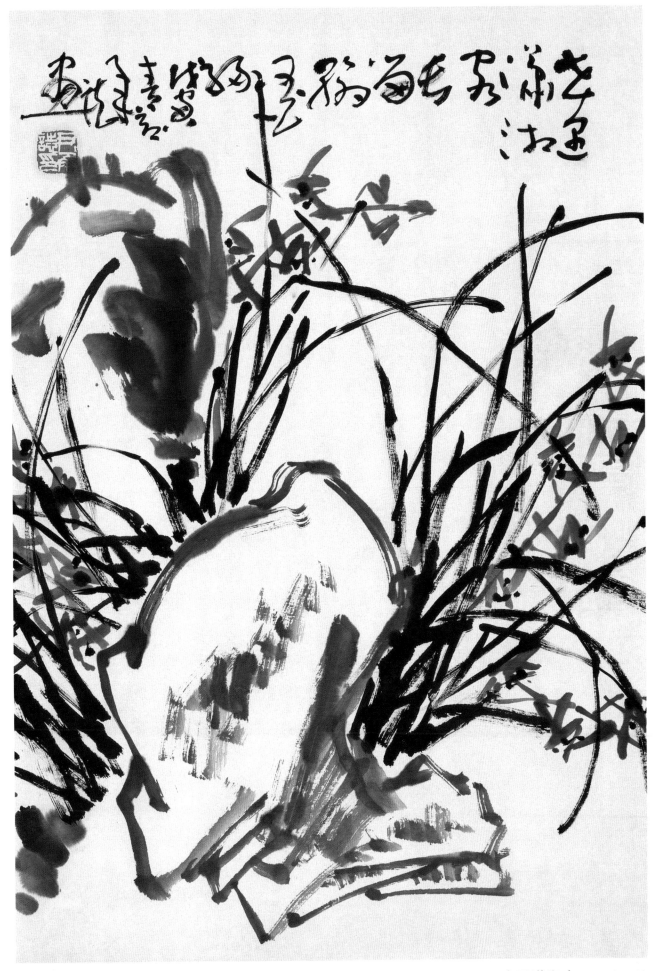

幸遇潇湘客　纸本墨笔

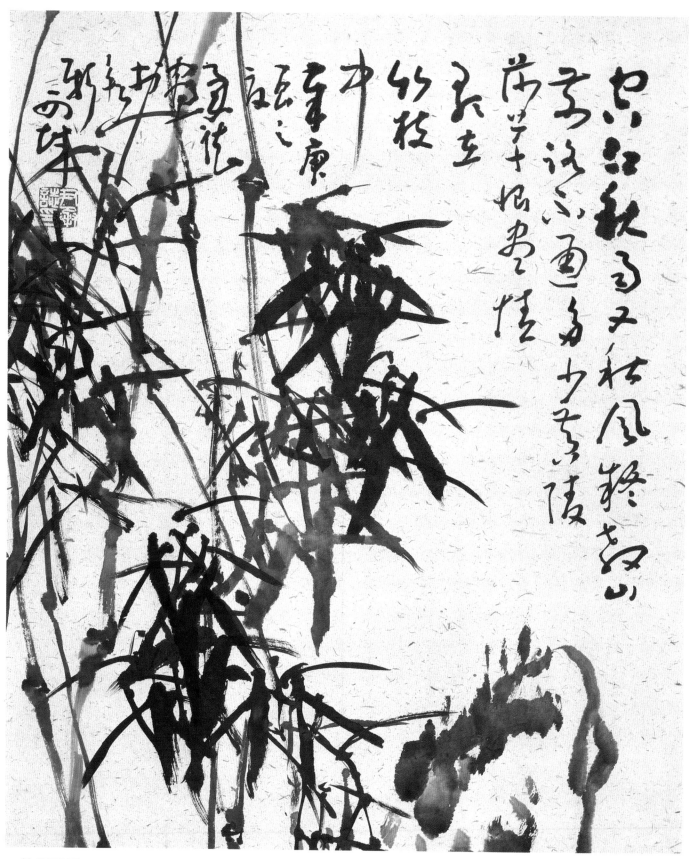

万竿烟雨图　纸本墨笔

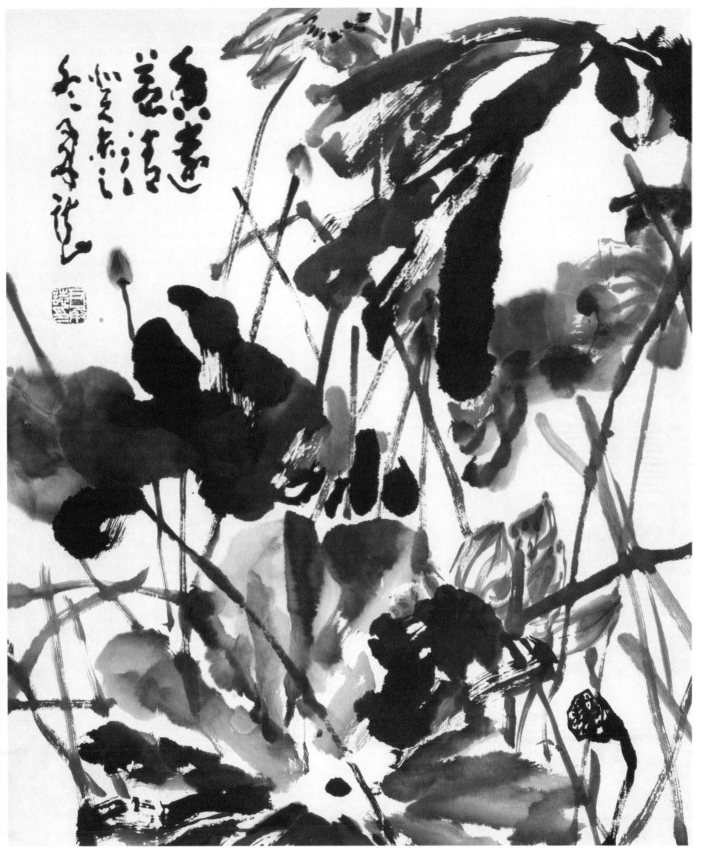

香远益清　纸本设色

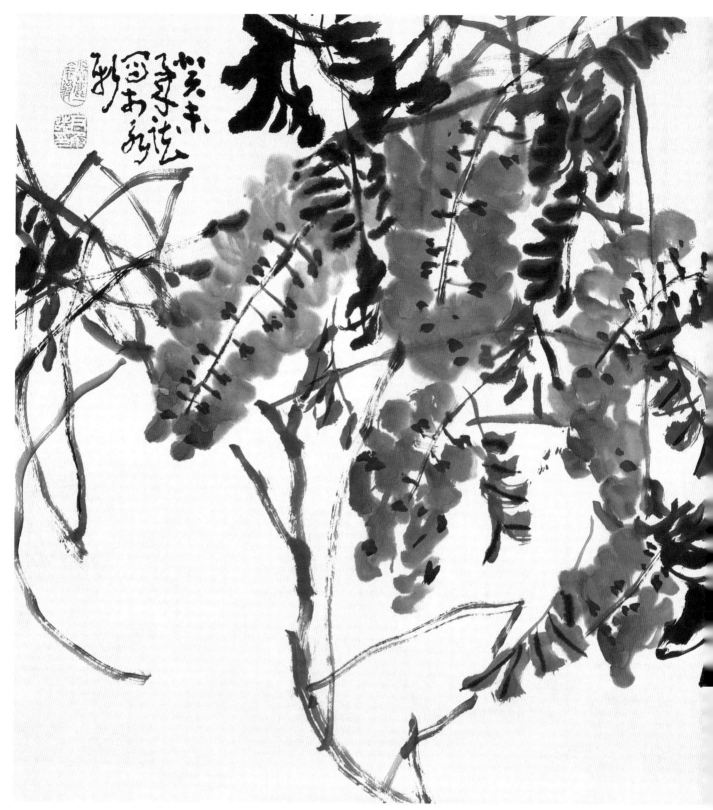

紫藤 纸本设色

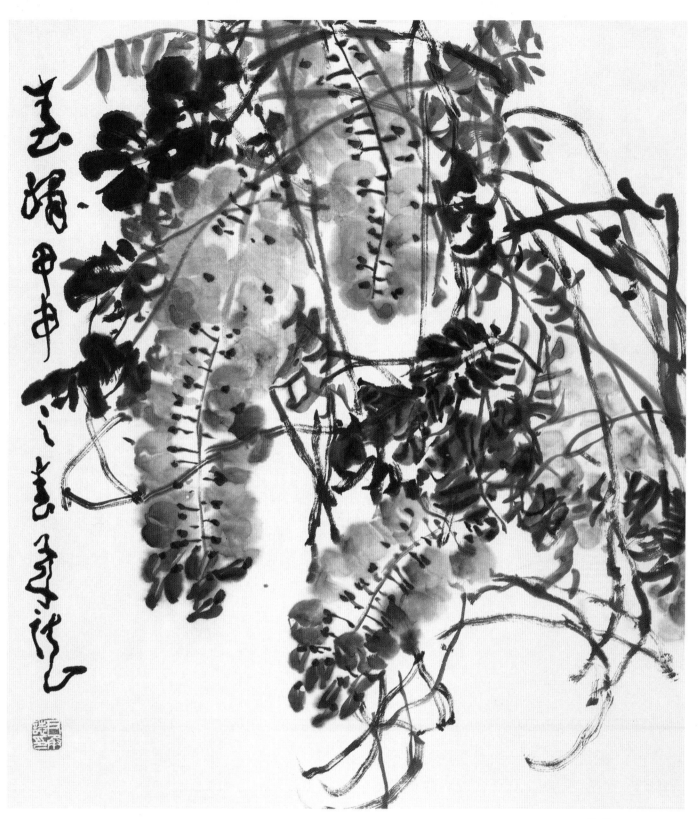

紫藤　纸本设色

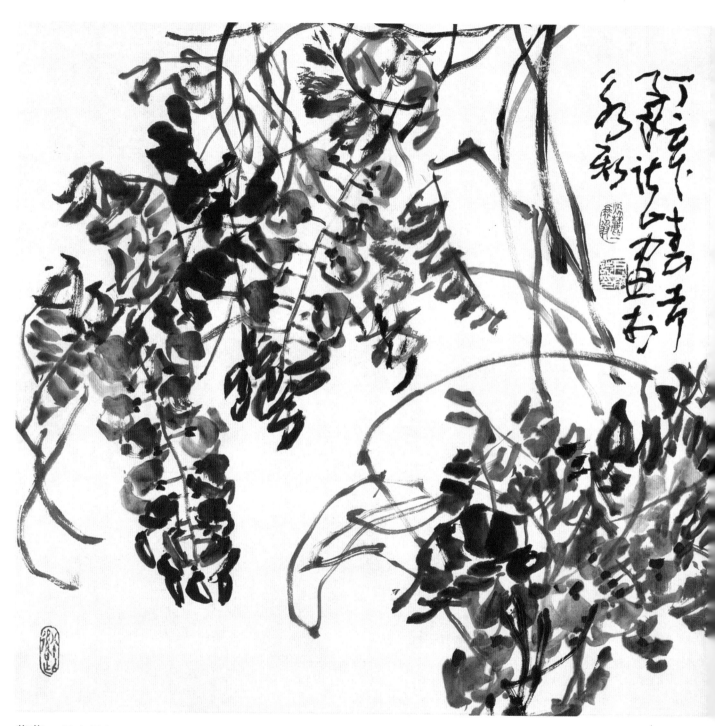

紫藤　纸本设色

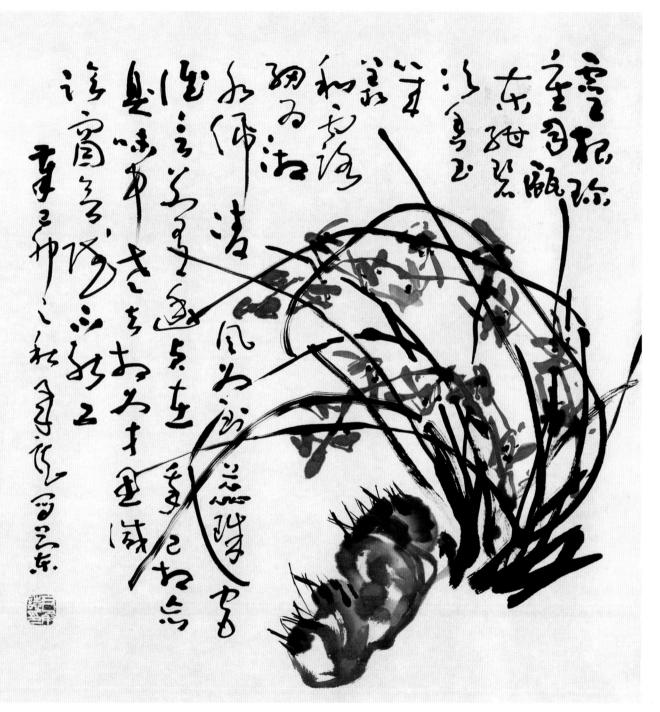

兰石图　纸本墨笔

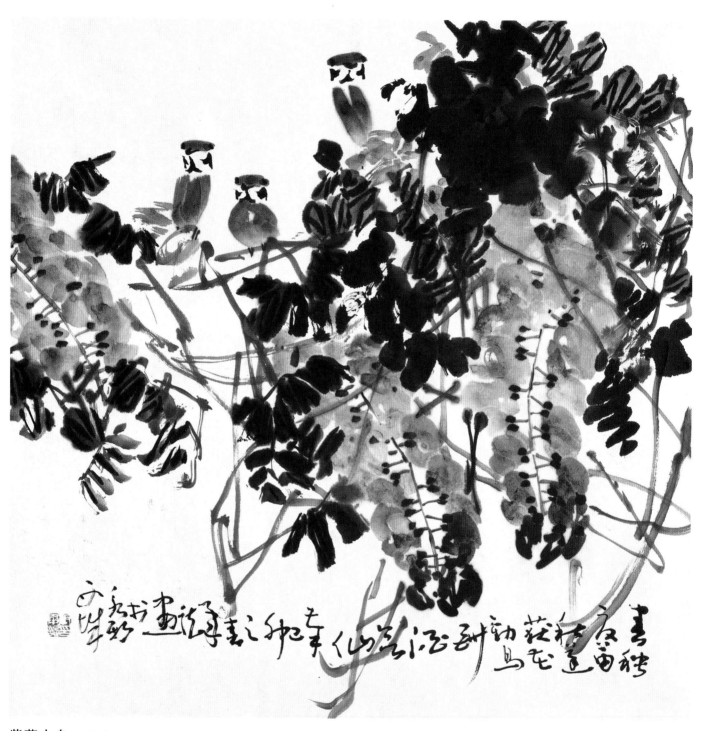

紫藤小鸟　纸本设色

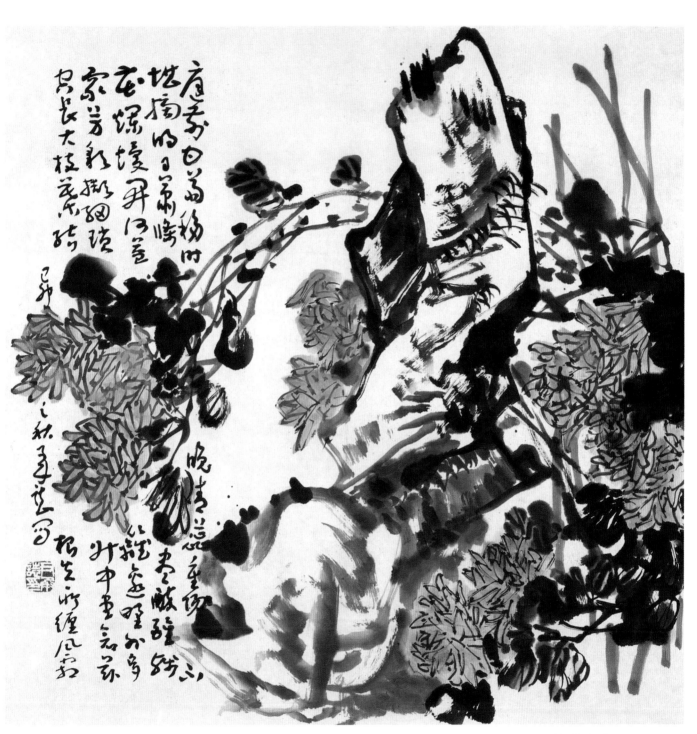

拟杜甫诗意　纸本设色

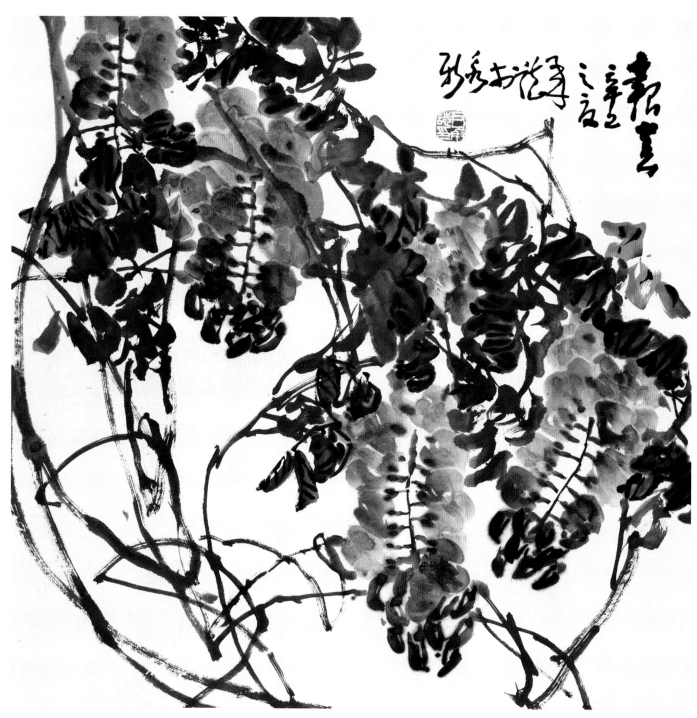

报春 纸本设色

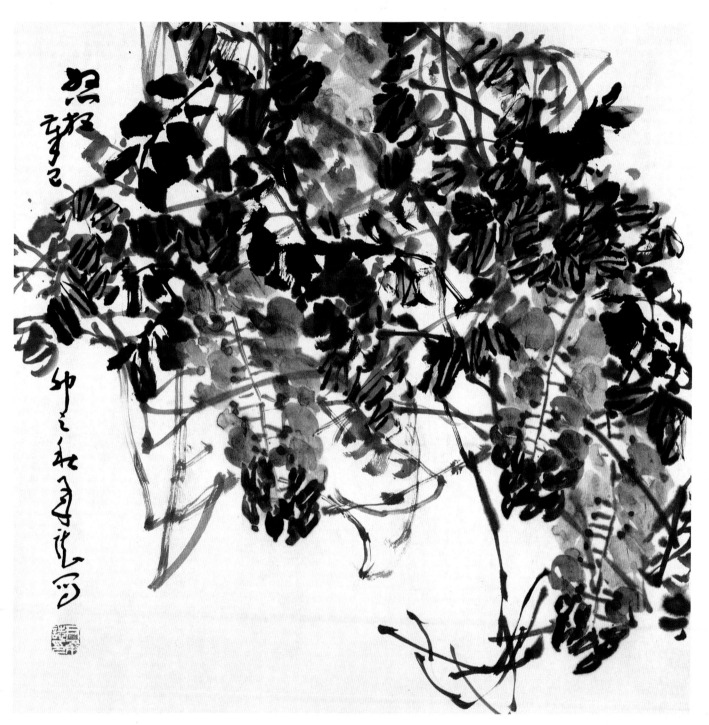

怒放　纸本设色

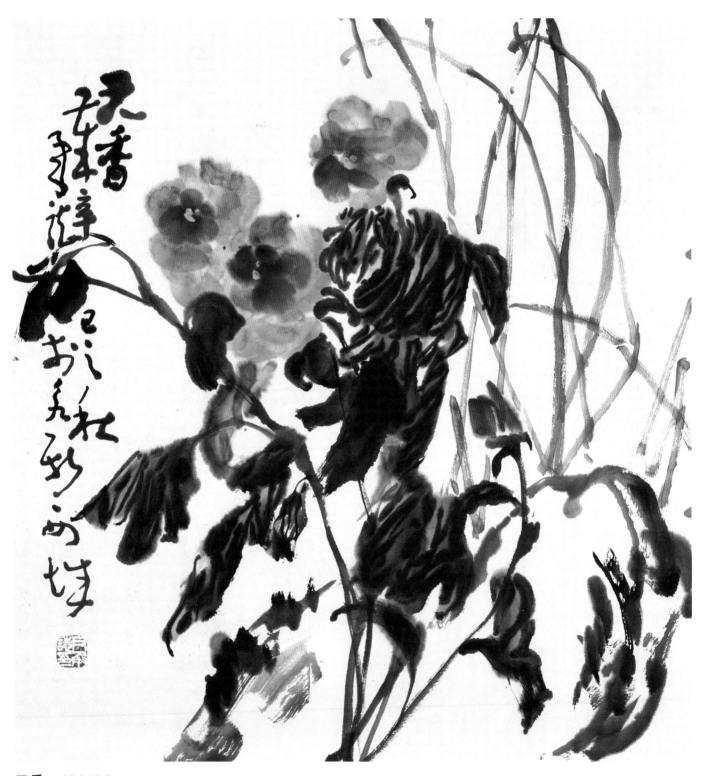

天香 纸本设色

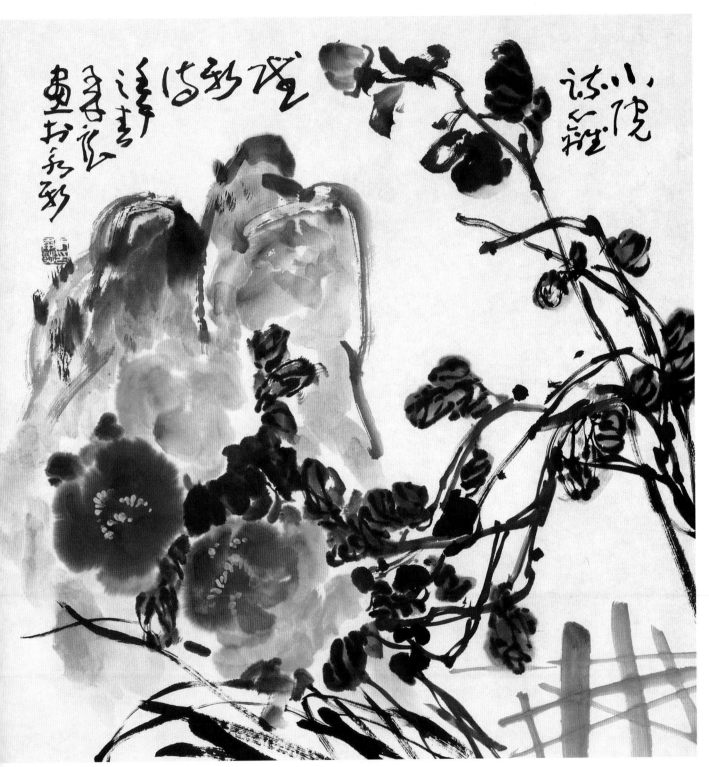

牡丹　纸本设色

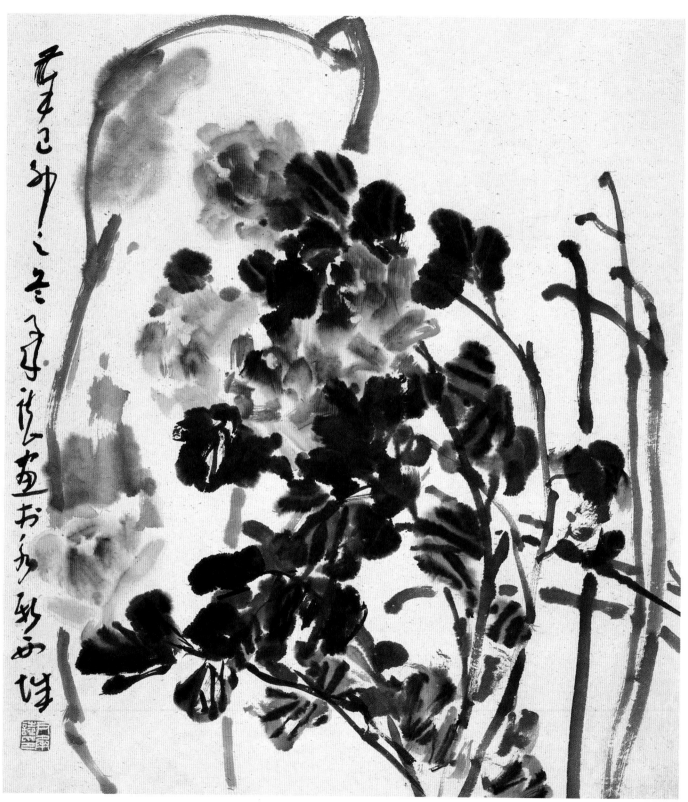

牡丹 纸本设色

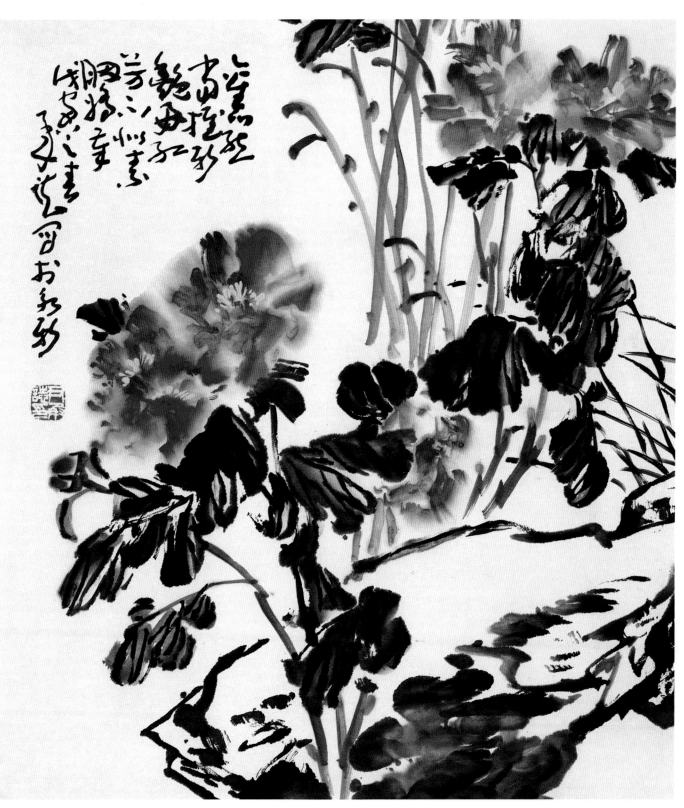

红芳不似淡妆真 纸本设色

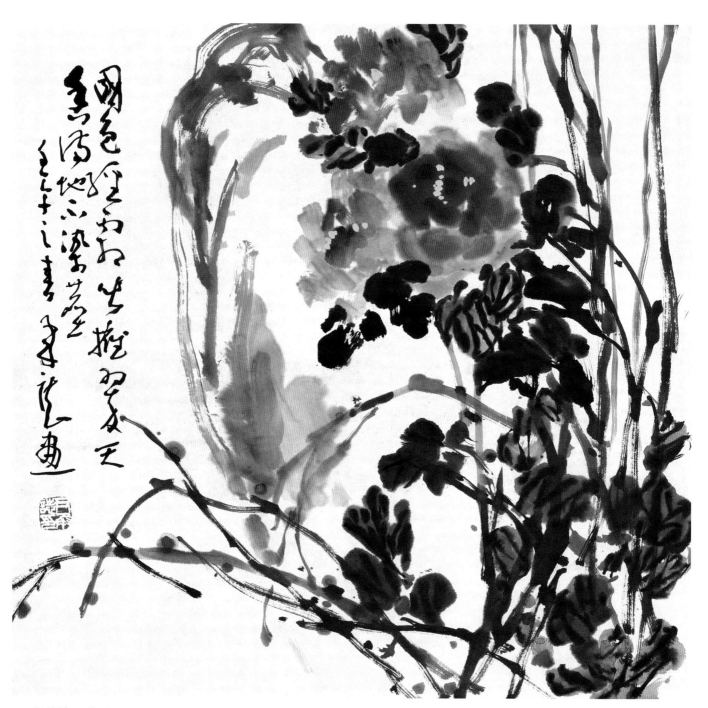

天香满地不染尘 　纸本设色

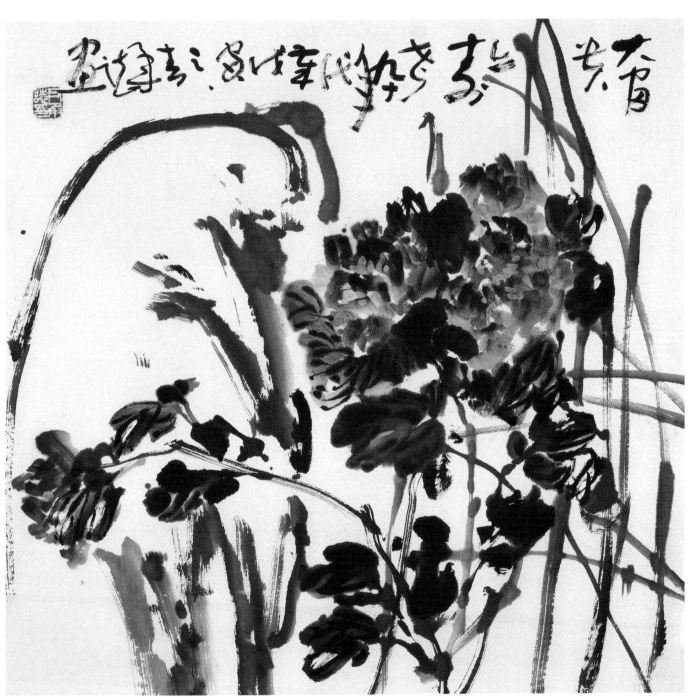

大富贵亦寿考　纸本设色

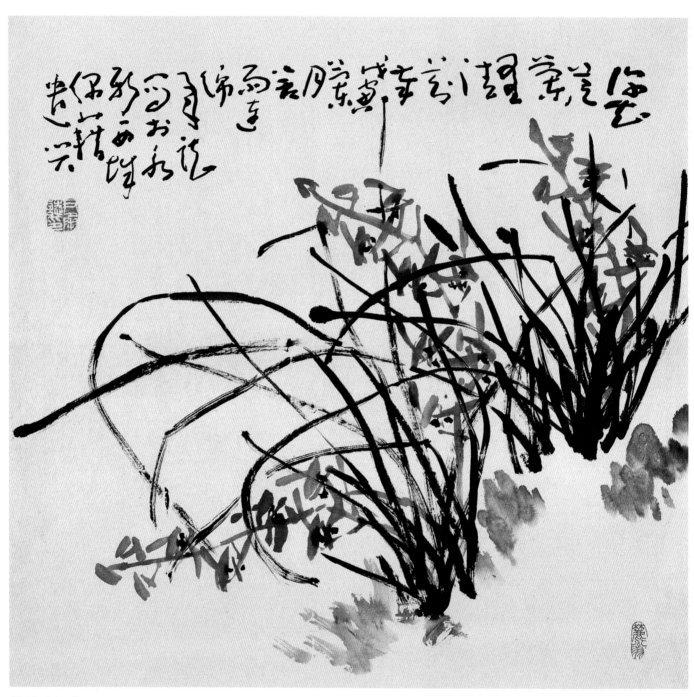

芝兰满幅春　　纸本墨笔

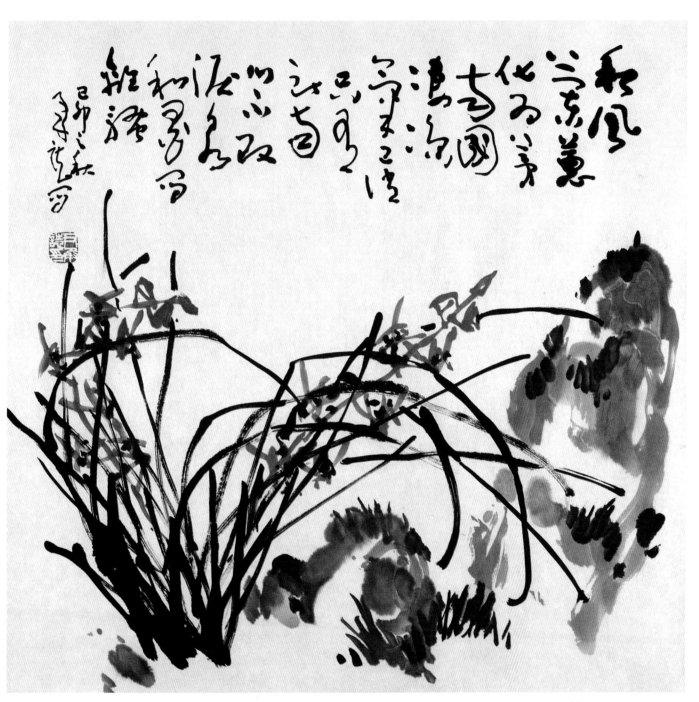

兰石图　纸本墨笔

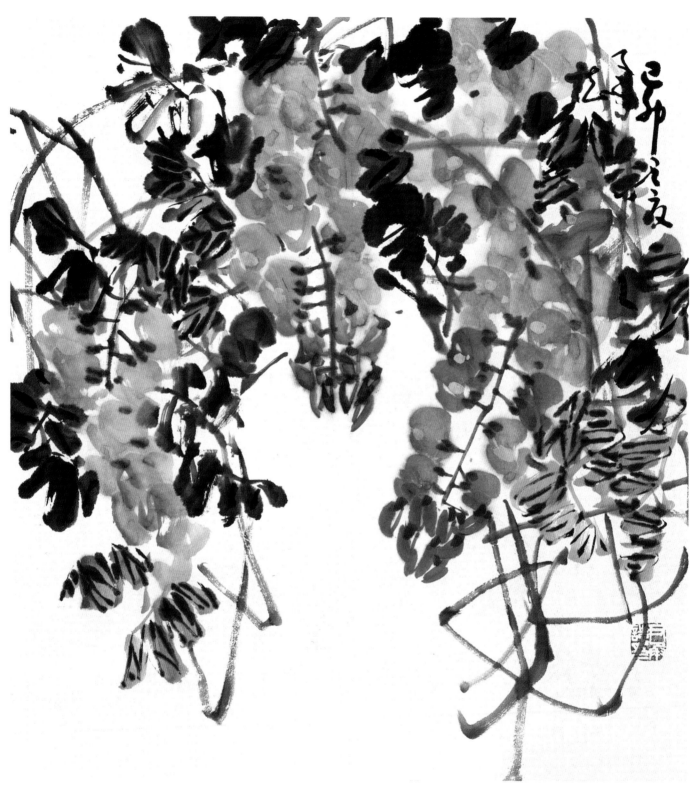

紫藤　纸本设色

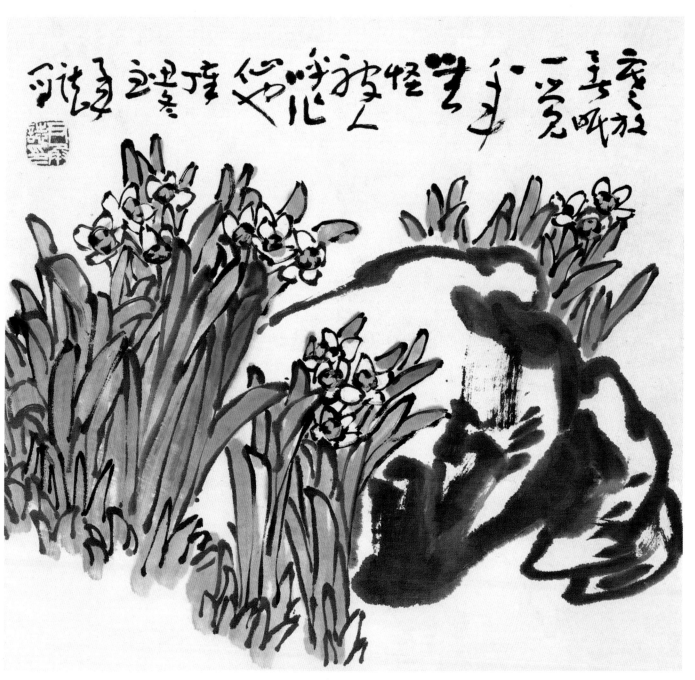

兰石图　纸本设色

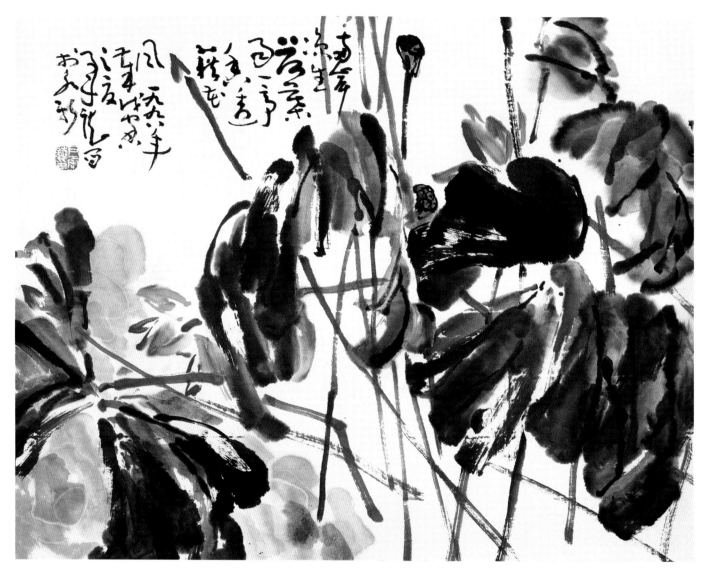

一亭香透借花风 纸本设色

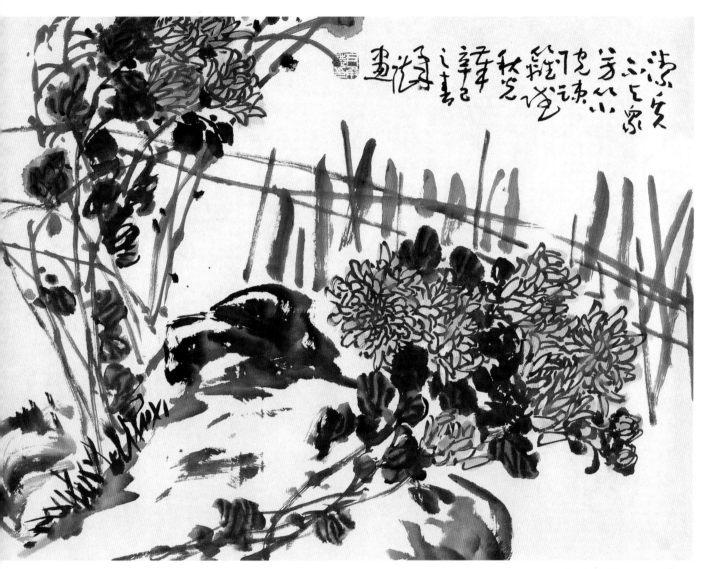

小院疏篱　纸本设色

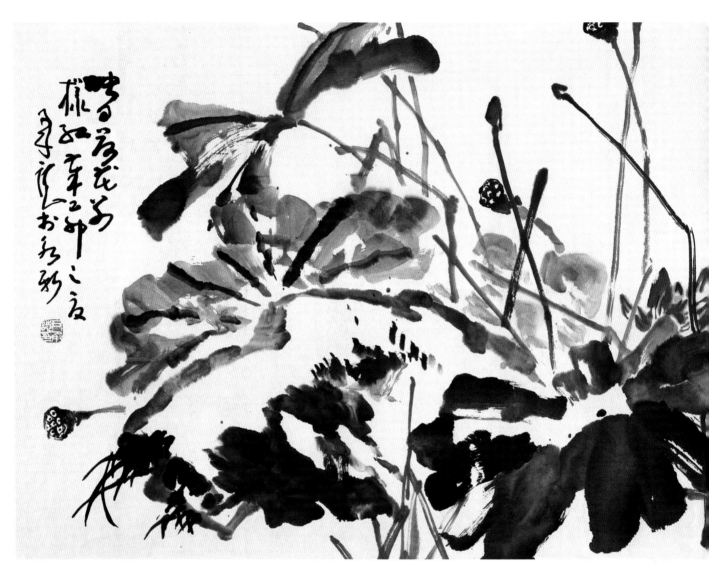

映日荷花别样红　纸本设色

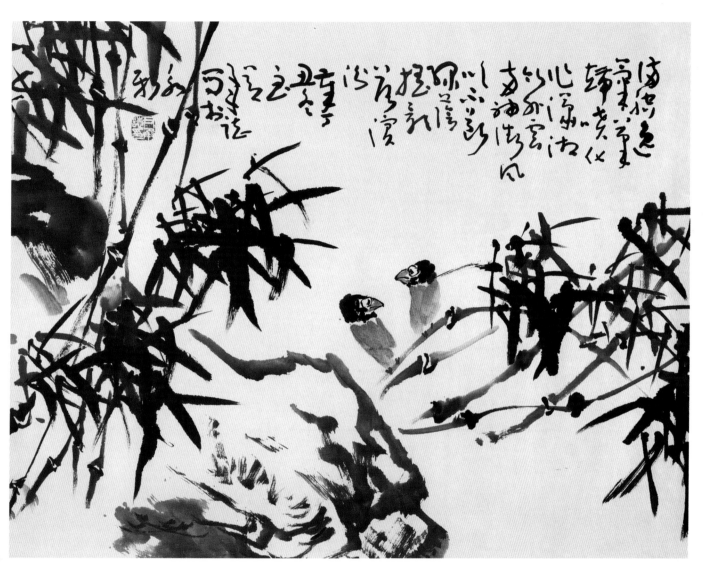

绿荫摇影 纸本设色

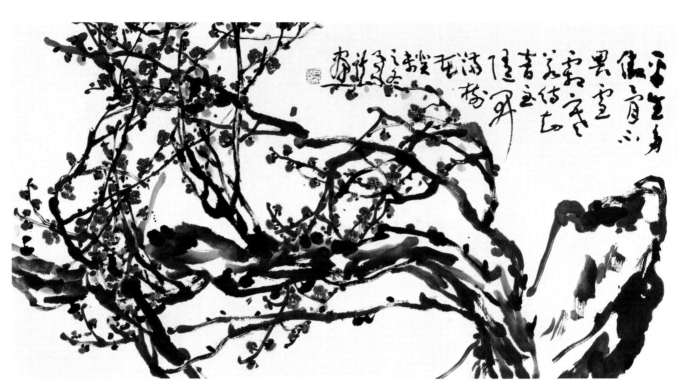

傲骨寒梅 纸本设色

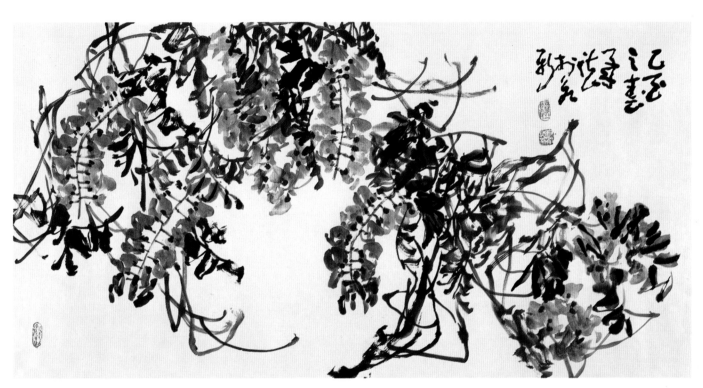

紫藤 纸本设色

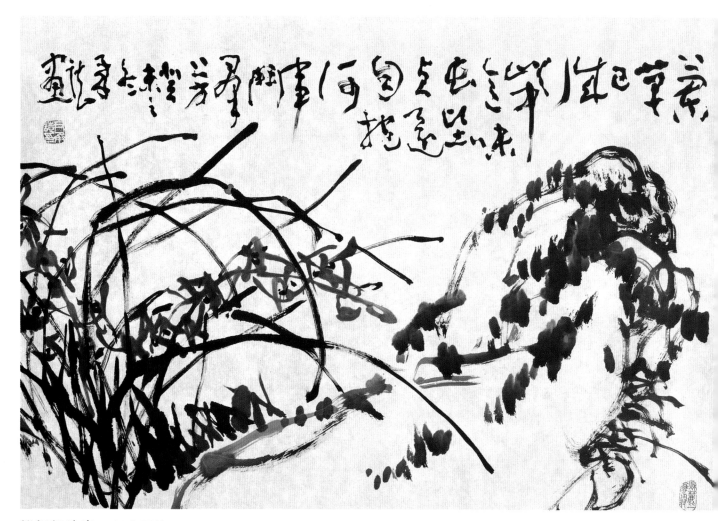

拟板桥诗意 纸本墨笔

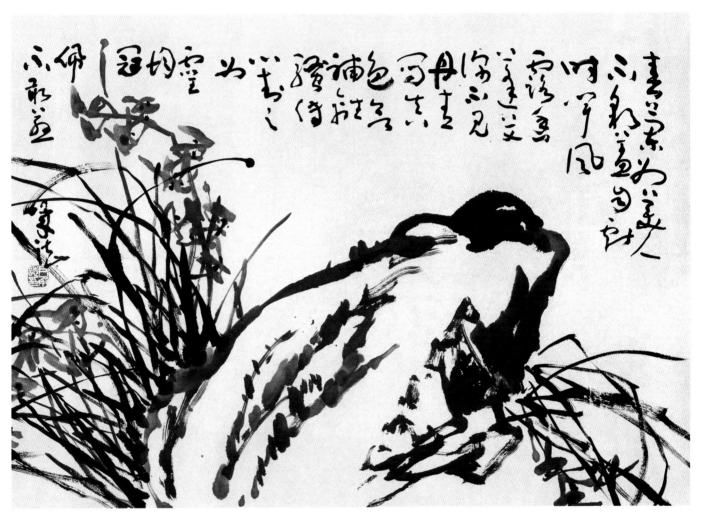

拟东坡诗意　纸本墨笔

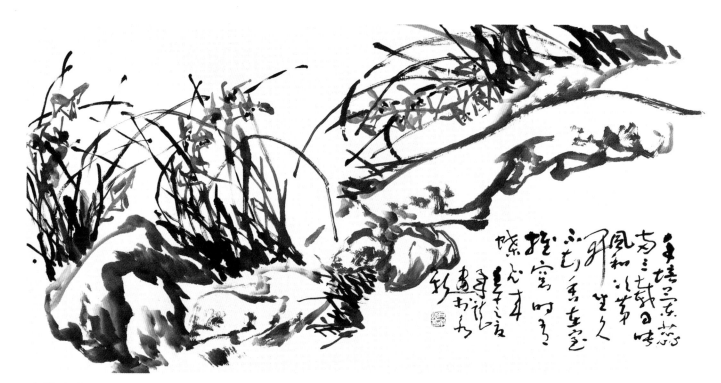

咏兰诗意 纸本墨笔

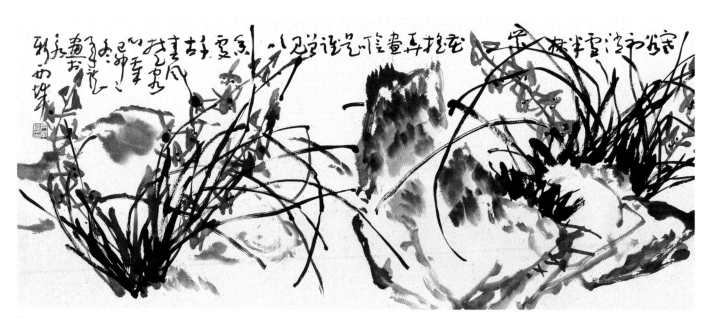

兰石图 纸本设色

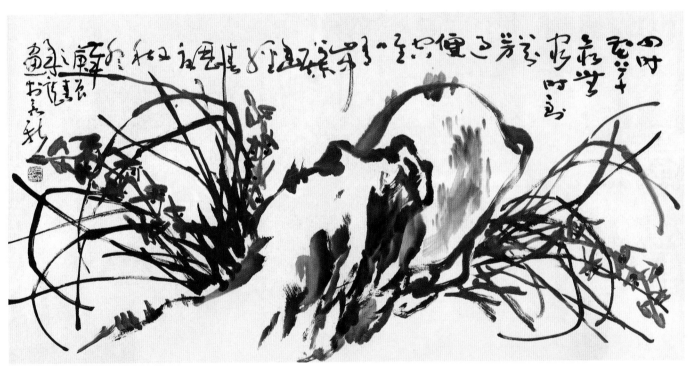

兰石图　纸本墨笔

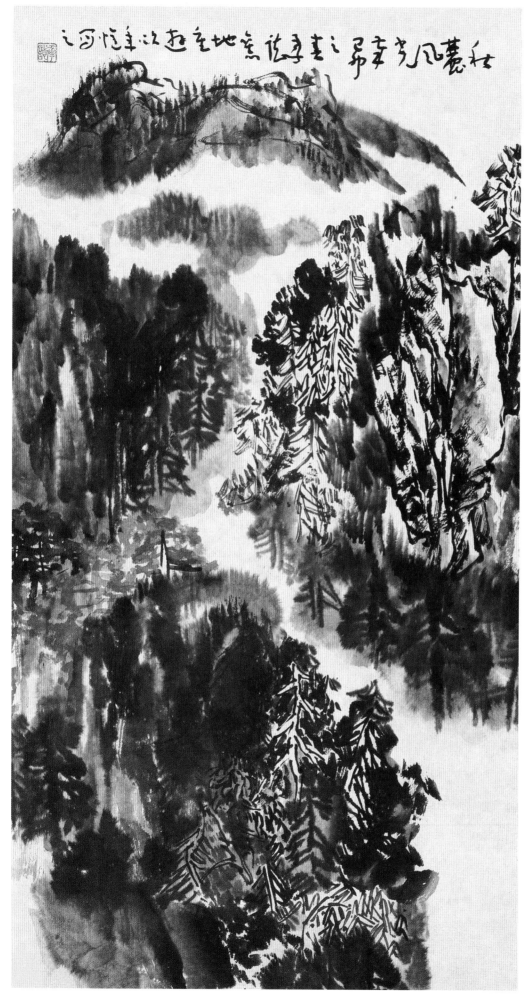

秋麓风光　纸本墨笔

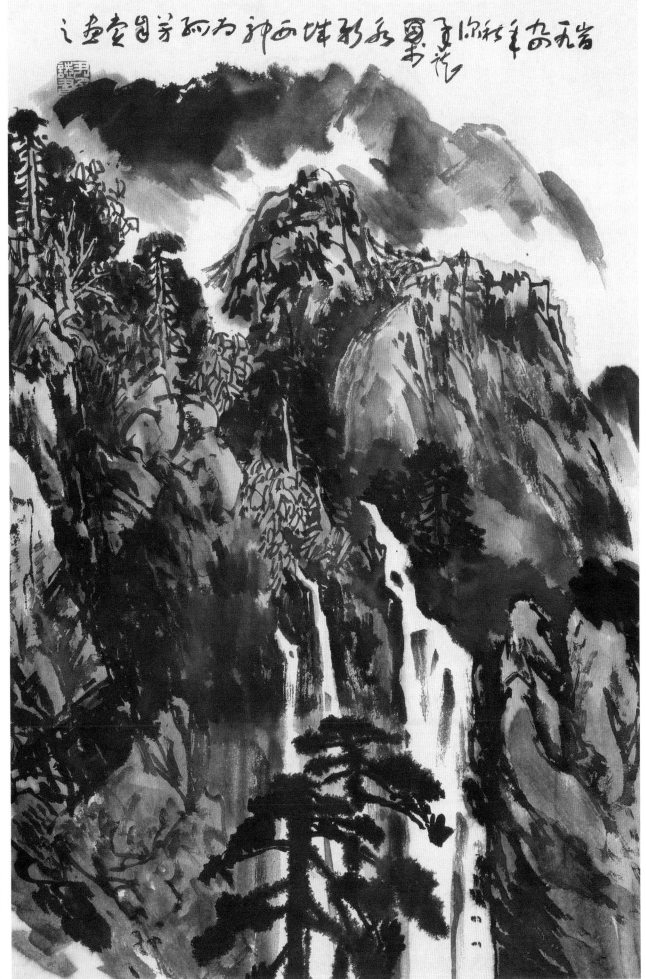

松瀑图　纸本设色

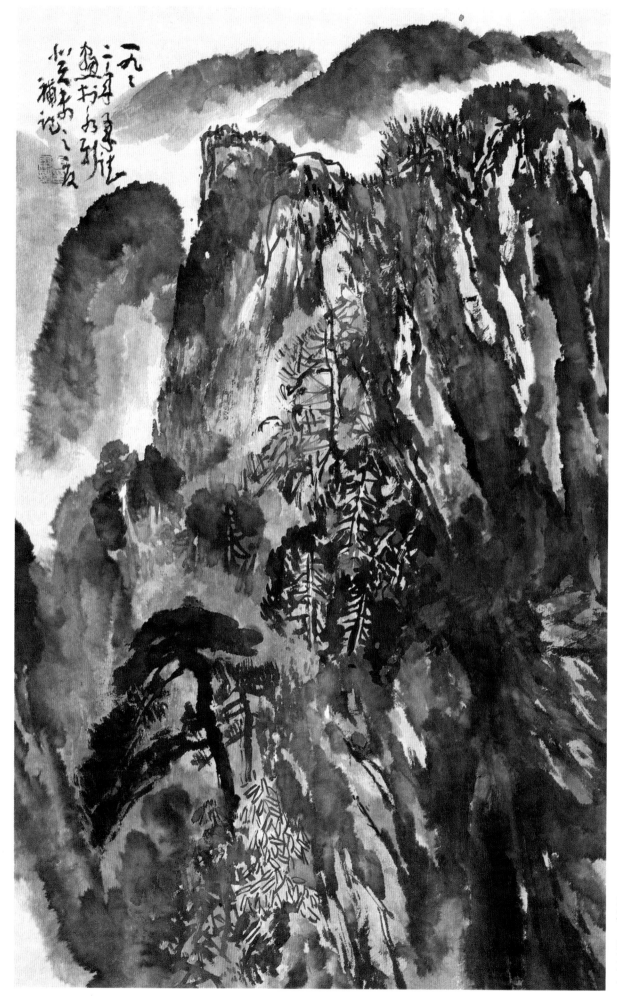

山水　纸本设色

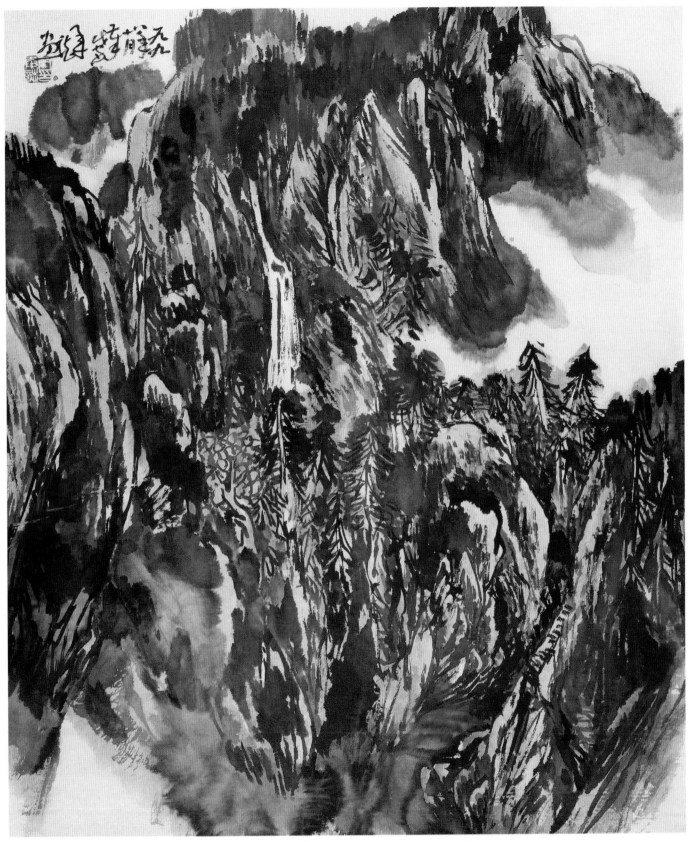

山水　纸本设色

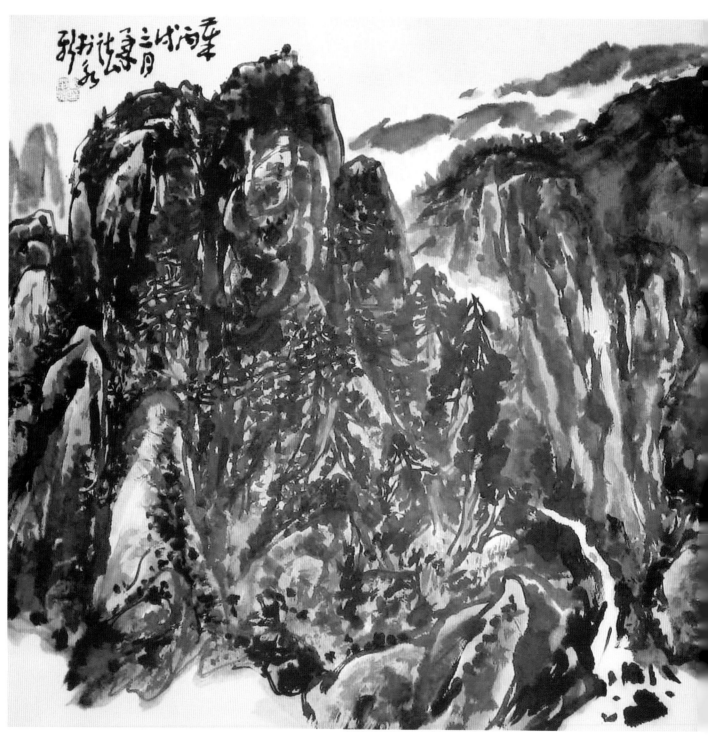

山水　纸本设色

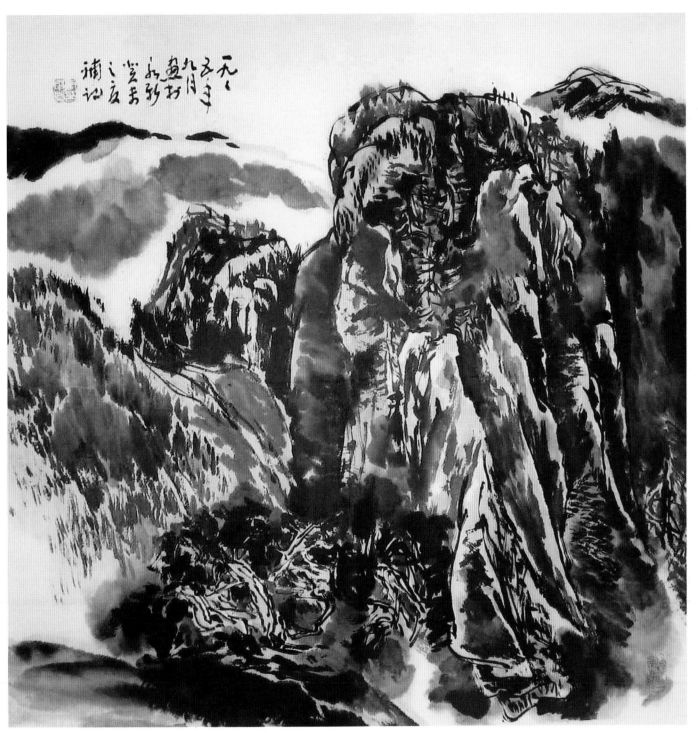

山水　纸本设色

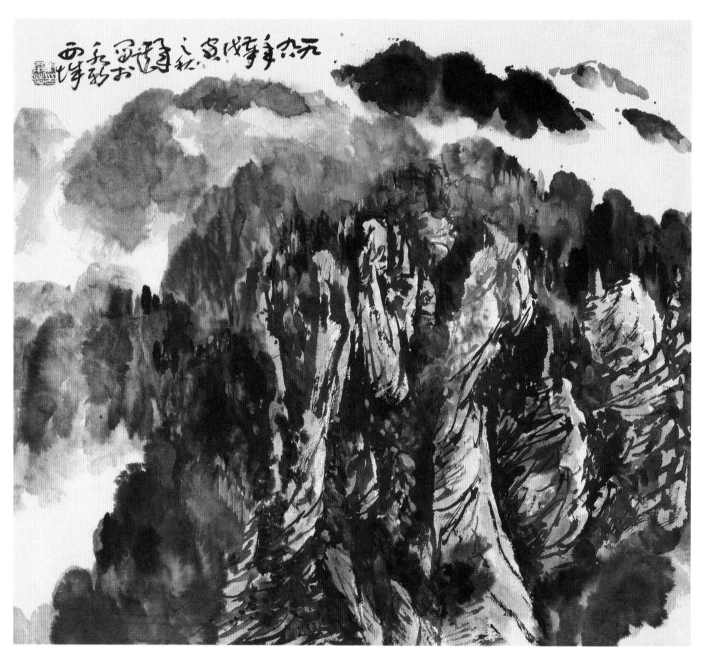

山水　纸本设色

篆书“有容乃大” 纸本墨笔

篆书“巨龙腾飞” 纸本墨笔

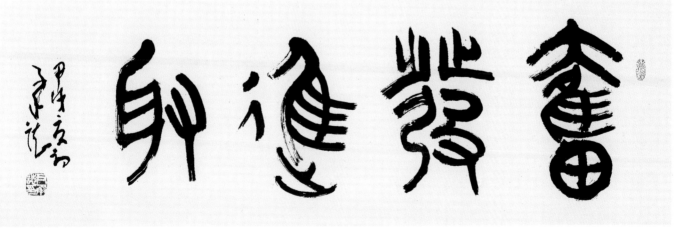

篆书“奋发进取” 纸本墨笔

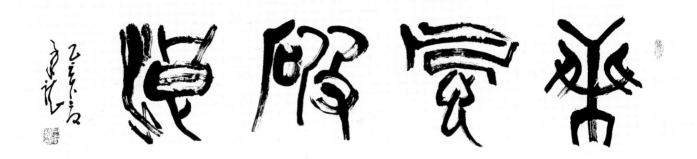

篆书 "乘风破漠" 　纸本墨笔

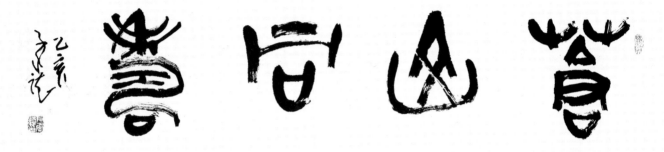

篆书 "苍山同寿" 　纸本墨笔

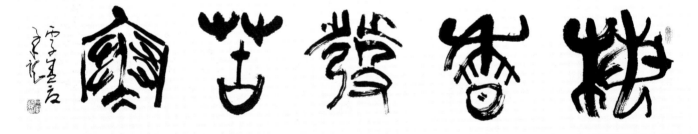

篆书 "梅香发苦寒" 　纸本墨笔

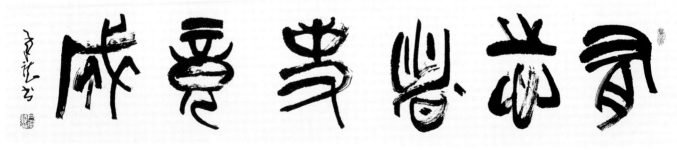

篆书 "有志者事竟成" 　纸本墨笔

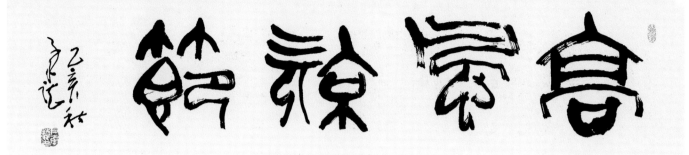

篆书"高风亮节" 纸本墨笔

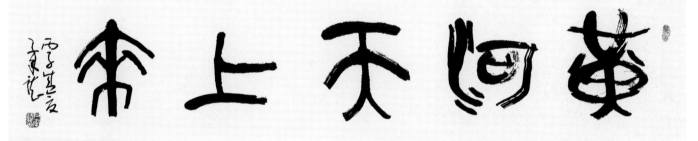

篆书"松操柏节" 纸本墨笔

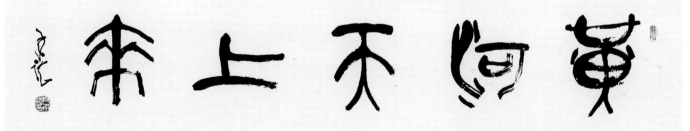

篆书"黄河天上来" 纸本墨笔

篆书"黄河天上来" 纸本墨笔

103

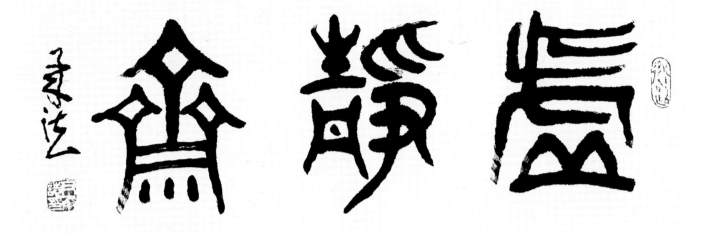

篆书“虚静斋” 纸本墨笔

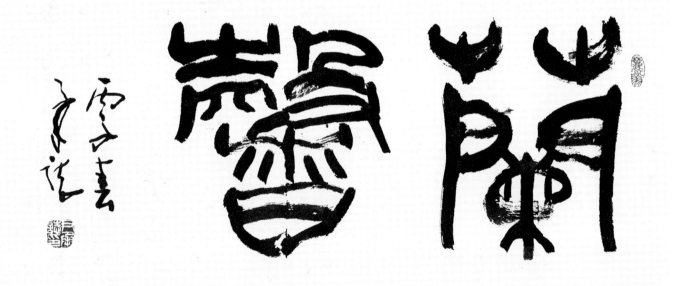

篆书“兰馨” 纸本墨笔

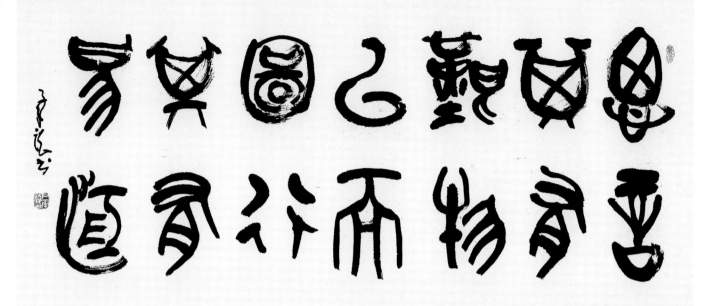

篆书格言　纸本墨笔

篆书唐王勃《滕王阁》诗　纸本墨笔

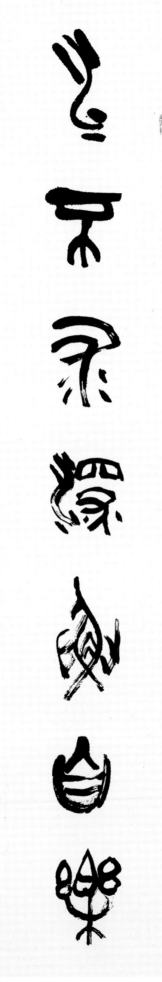

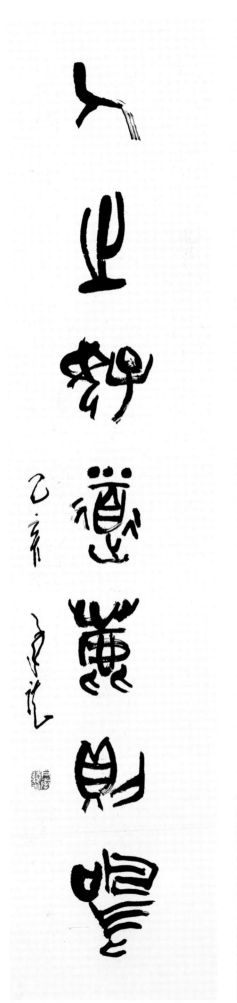

篆书对联　纸本墨笔

篆书明王恭《春雁》诗　纸本墨笔

篆书明金城《江行》绝句　纸本墨笔

篆书罗素语　纸本墨笔

篆书《三国演义》首词　纸本墨笔

篆书宋陆游《欲出遇雨》诗　纸本墨笔

篆书宋苏轼《赠刘景文》诗　纸本墨笔

篆书宋范成大《横塘》诗　纸本墨笔

篆书宋苏轼《东栏梨花》诗　纸本墨笔

一片磁针石

不指南方不肯休

丁丑春月 ...

文天祥《扬子江》诗：
几日随风北海游，回从扬子大江头。臣心一片磁针石，不指南方不肯休。

篆书宋文天祥《扬子江》诗　纸本墨笔

篆书明李攀龙《署中有忆江南梅花者因以为赋》诗　纸本墨笔

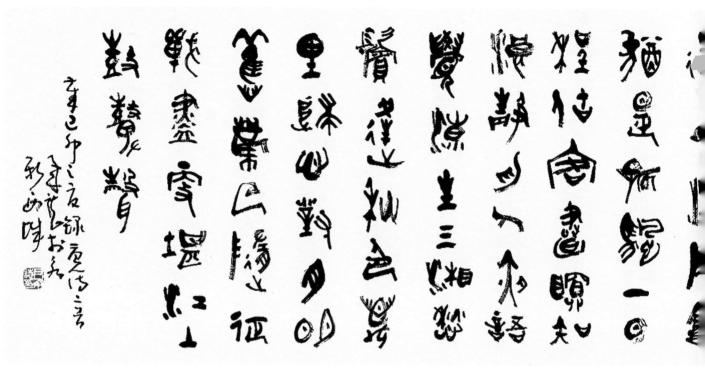

篆书"唐诗二首"　纸本墨笔

隶书北宋范仲淹《岳阳楼记》卷　纸本墨笔

王濬樓船下益州，金陵王氣黯然收。千尋鐵鎖沉江底，一片降幡出石頭。人世幾回傷往事，山形依舊枕寒流。從今四海為家日，故壘蕭蕭蘆荻秋。

慶曆四年春，滕子京謫守巴陵郡。越明年，政通人和，百廢俱興，乃重修岳陽樓，增其舊制，刻唐賢今人詩賦于其上，屬予作文以記之。

予觀夫巴陵勝狀，在洞庭一湖。銜遠山，吞長江，浩浩湯湯，橫無際涯；朝暉夕陰，氣象萬千，此則岳陽樓之大觀也，前人之述備矣。然則北通巫峽，南極瀟湘，遷客騷人，多會于此，覽物之情，得無異乎？

若夫霪雨霏霏，連月不開，陰風怒號，濁浪排空；日星隱耀，山岳潛形；商旅不行，檣傾楫摧；薄暮冥冥，虎嘯猿啼。登斯樓也，則有去國懷鄉，憂讒畏譏，滿目蕭然，感極而悲者矣。

隶书毛泽东《沁园春·雪》词　　纸本墨笔

隶书毛泽东《长征》诗　纸本墨笔

隶书宋文天祥《题苏武忠节图》诗　纸本墨笔

忠报图纪岁华东风吹泪

落天涯鲜卿夏归时伤国光

相兼无士后家烈

东易达人知命事何嗟

变览忠臣传天为吾身

车

文天祥　题苏武忠节图

怒髮衝冠憑欄處瀟瀟雨歇擡望眼仰天長嘯壯懷激烈三十功名塵與土八千里路雲和月莫等閒白了少年頭空悲切

靖康恥猶未雪臣子恨何時滅駕長車踏破賀蘭山缺壯志饑餐胡虜肉笑談渴飲匈奴血待從頭收拾舊山河朝天闕

岳武穆《詞滿江紅》
壬午之夏秉彝書

隶书宋岳飞《满江红》词　纸本墨笔

隶书元周权《郭外》诗　纸本墨笔

凡是心靈觀照整個世界的人，在某種意義上就和世界一樣偉大。他擺脫了被環境奴役的人所具有的忿懼之後，便體會到一種深沉的快樂。

羅素語　辛巳之冬李延仲書於泓緣齋

隶书罗素语　纸本墨笔

隶书元傅若金《拒马河》诗　纸本墨笔

隶书明袁凯《客中除夕》诗　今夕为何夕，他乡说故乡。看人儿女大，为客岁年长。戎马无休歇，关山正渺茫。一杯柏叶酒，未敌泪千行。

隶书明袁凯《客中除夕》诗　纸本墨笔

昔聞李供奉　長嘯獨登樓　此地一垂顧　高名百代留　白雲海色曙　明月天門秋　欲覓重來者　潺湲濟水流

隶书明王世贞《登太白楼》诗　　纸本墨笔

清晨入古寺，初日照高林。
曲径通幽处，禅房花木深。
山光悦鸟性，潭影空人心。
万籁此俱寂，惟余钟磬音。

隶书唐常建《题破山寺后禅院》诗　纸本墨笔

往 何 井 溪 千 村 三
綵 時 春 烟 峰 叫 月
湖 移 香 小 曉 杜 山
月 多 冷 斜 鵑 南 邊
別 小 長 篝 月 白 路
來 田 松 一 雲 村

元金涓诗　建龙书

隶书元金涓《云门道中》诗　纸本墨笔

隶书元黄庚《书山阴驿》诗　纸本墨笔

隶书明程本立《题李典仪云东卷》诗　纸本墨笔

隶书元方夔《早行》诗　纸本墨笔

雨過臨平後，青山一點無。
大江吾兩浙，平堅入三吳。
逆狼越聞鴈，行虎只膾鱸。
風帆如借便，明日到姑蘇。

元吳景奎作

隶书元吴景奎《过临平》诗　纸本墨笔

数萼初含雪　孤标画本难
香中别有韵　清极不知寒
横笛和愁听　斜枝倚病看
朔风如解意　容易莫摧残

隶书唐崔道融《咏梅》诗　纸本墨笔

林外桃花三两枝春江水暖
鴨先知蔞蒿滿地蘆芽
是橙黃橘綠時

秦時明月漢時
人未還但使龍城
敦胡馬度陰山
關萬里長征

梨花淡白柳深青　柳絮飛時花滿城　惆悵東欄一株雪　人生看得幾清明

隶书宋苏轼《梨花》诗　纸本墨笔

萩萩天花漫未休　要與梅疏林共風流　江山一色三千里　消時正倚樓

隶书元高士谈《雪》诗　纸本墨笔

133

文天祥《正氣歌》

天地有正氣，雜然賦流形。下則為河嶽，上則為日星。於人曰浩然，沛乎塞蒼冥。皇路當清夷，含和吐明庭。時窮節乃見，一一垂丹青。在齊太史簡，在晉董狐筆。在秦張良椎，在漢蘇武節。為嚴將軍頭，為嵇侍中血。為張睢陽齒，為顏常山舌。或為遼東帽，清操厲冰雪。或為出師表，鬼神泣壯烈。或為渡江楫，慷慨吞胡羯。或為擊賊笏，逆豎頭破裂。是氣所磅礴，凜烈萬古存。當其貫日月，生死安足論。地維賴以立，天柱賴以尊。三綱實係命，道義為之根。嗟予遘陽九，隸也實不力。楚囚纓其冠，傳車送窮北。鼎鑊甘如飴，求之不可得。陰房闐鬼火，春院閉天黑。牛驥同一皂，雞棲鳳凰食。一朝蒙霧露，分作溝中瘠。如此再寒暑，百沴自辟易。嗟哉沮洳場，為我安樂國。豈有他繆巧，陰陽不能賊。顧此耿耿在，仰視浮雲白。悠悠我心憂，蒼天曷有極。哲人日已遠，典型在夙昔。風檐展書讀，古道照顏色。

文天祥 正氣歌
乙酉之秋 秉德書之

右錄 陋室銘

甲申之春
八十翁 拂汗書之

天地有正氣，雜然賦流形。下則爲河嶽，上則爲日星。於人曰浩然，沛乎塞蒼冥。皇路當清夷，含和吐明庭。時窮節乃見，一一垂丹青。在齊太史簡，在晉董狐筆。在秦張良椎，在漢蘇武節。爲嚴將軍頭，爲嵇侍中血。爲張睢陽齒，爲顏常山舌。或爲遼東帽，清操厲冰雪。或爲出師表，鬼神泣壯烈。或爲渡江楫，慷慨吞胡羯。或爲擊賊笏，逆豎頭破裂。是氣所磅礴，凛烈萬古存。當其貫日月，生死安足論。

隶书宋文天祥《正气歌》 纸本墨笔

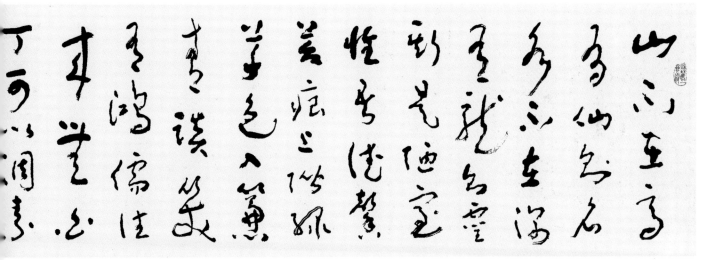

草书宋刘禹锡《陋室铭》 纸本墨笔

晚年惟好静，万事不关心。
自顾无长策，空知返旧林。
松风吹解带，山月照弹琴。
君问穷通理，渔歌入浦深。

草书唐王维《酬张少府》诗　纸本墨笔

离离原上草 一岁一枯荣
野火烧不尽 春风吹又生
远芳侵古道 晴翠接荒城
又送王孙去 萋萋满别情

见己心空镜四表個古墨如

人去其种言意戉上私去墨

一様佛大他摞规了渡绿坑如

役的人而具多仍恕懅之後役

鞋鞋无一程源沉的怅乐

罗素语 辛巳之夏建瓴于京华

草书罗素语　纸本墨笔

南浦春来绿一川，石桥朱塔两依然。年年送客横塘路，细雨垂杨系画船。

庚辰之秋 ...

草书宋范成大《横塘》诗　纸本墨笔

139

闲云潭影日悠悠，物换
星移几度秋。阁
中帝子今何在，槛
外长江空自流。

孤蓬万里征。
浮云游子意，
落日故人情。
挥手自兹去，
萧萧班马鸣。

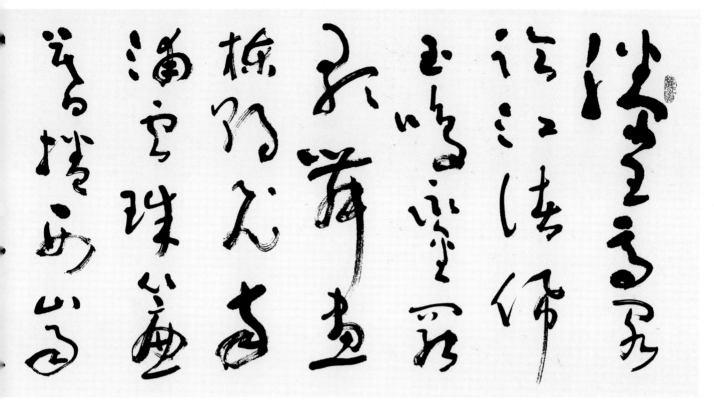

草书唐王勃《滕王阁》诗　纸本墨笔

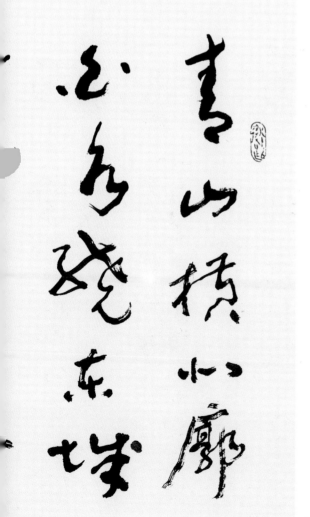

草书唐李白《送友人》诗　纸本墨笔

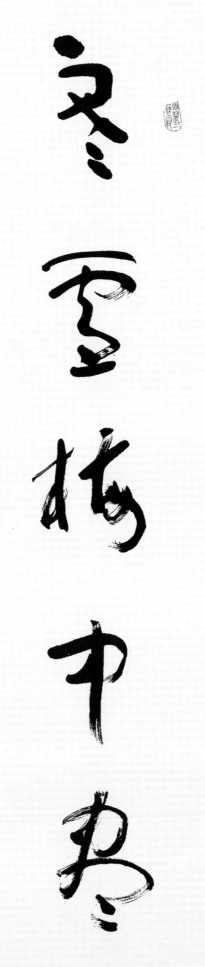

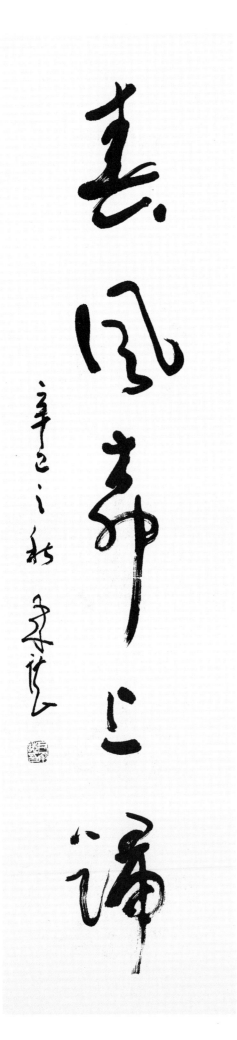

草书对联　纸本墨笔

142

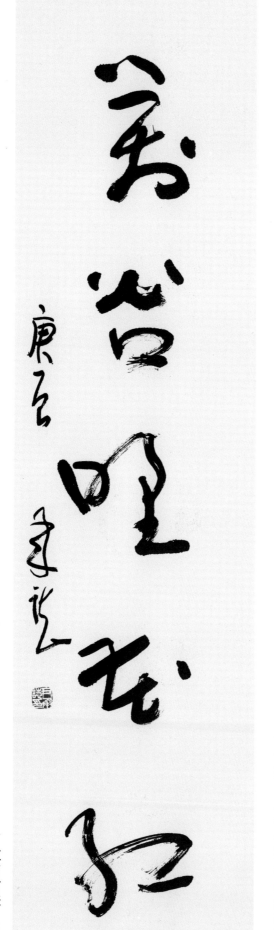

一江春水
万壑听松云红

草书对联　纸本墨笔

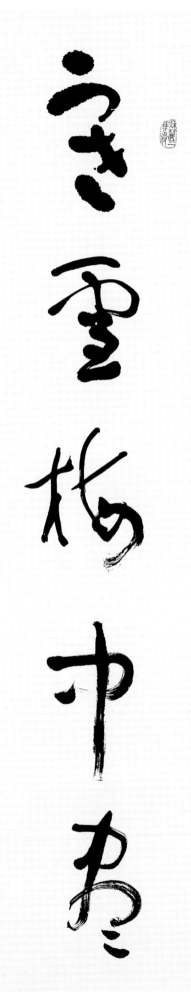

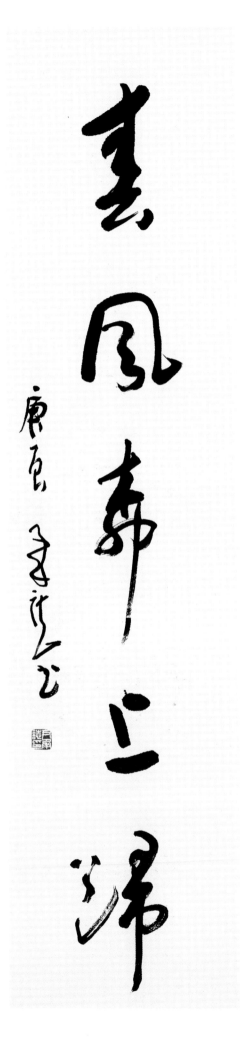

草书对联　纸本墨笔

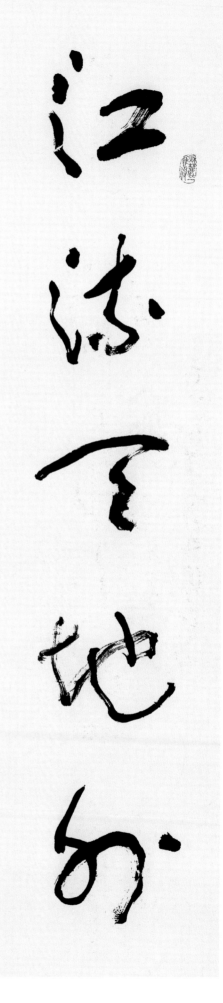

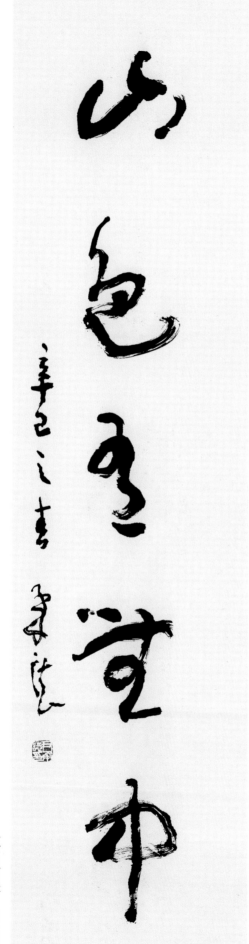

草书对联　纸本墨笔

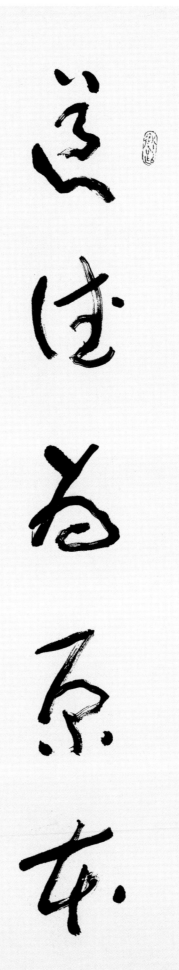

草书对联　纸本墨笔

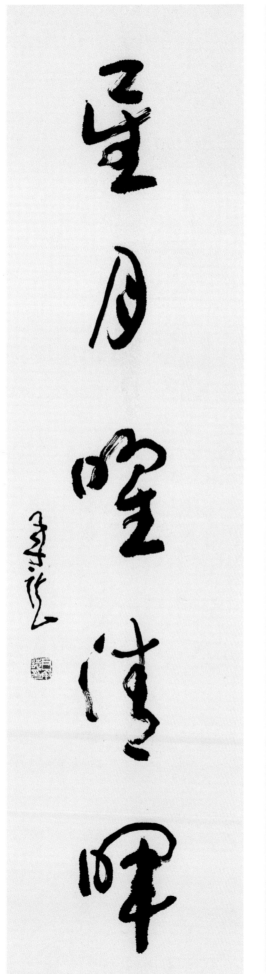

草书对联　纸本墨笔

尹承志常用印鉴

尹承志印　　　　尹承志印　　　　承志长寿　　　　麓翁

八十以后作　　秋麓一衰翁　　　尹承志印　　　　少则得

尹承志印　　　　承志私印　　　　麓翁　　　尹承志印